從
著色繪本
學習

COPIC
麥克筆技法

從一顆蘋果到
寶石、甜點和人物

HOSIMI

前言

「COPIC 麥克筆」是許多插畫家都推薦使用的酒精性墨水麥克筆。

要如何疊色才漂亮，要如何才能像專業插畫家般畫出漂亮的色彩，這些困惑是尚未活用麥克筆時常聽到的心聲。

本書有 30 個反覆學習的課程，讓大家學會 COPIC 麥克筆的基本技法。大家可以實際動手著色練習。從疊色、漸層的基礎課程，到表現各種質感的主題著色。

在 30 個課程完成之後，相信大家都能學會用 COPIC 麥克筆享受自由繪圖的樂趣。歡迎大家多多利用練習，盡情翻舊、翻破本書。

所需工具

①白紙（使用 0 號脫色時也需要）
②墊板（塑膠材質，無圖案或簡單的樣式）
③Copic Sketch Basic 24 色組（若使用 Ciao 系列，請參照 P9）

本書為著色繪本，所以 COPIC 麥克筆的墨水若滲透紙張，可能會暈染到下一頁。因此，請在下面墊一張白紙。若在下面再墊一個塑膠材質的墊板會更令人放心。

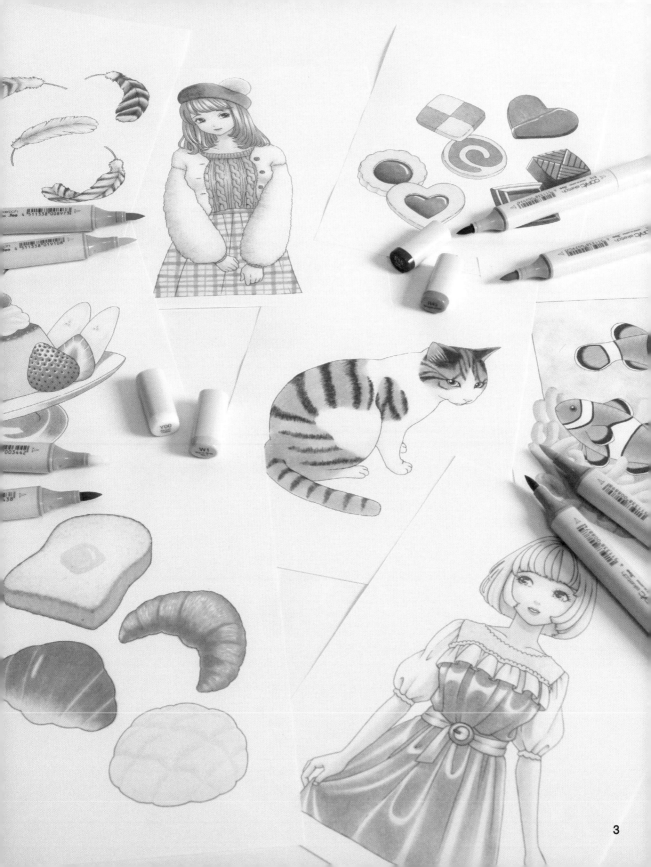

Contents

1 章 學習 COPIC 麥克筆基本技法 ……11

2 章 挑戰各種材質 ……35

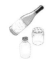
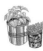
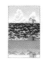
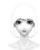

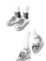

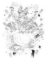
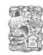

Copic Sketch 是什麼？

這款連專業設計師也愛用的麥克筆，墨水為酒精性染料。橢圓形筆桿有 2 種筆頭，可依照想表現的筆觸分別使用。

色數多也是其特徵之一，全系列共有 358 色。有許多淡色筆很適合用於人物肌膚陰影等細膩的表現。

可利用疊色加深顏色，同色系重疊還能調出其他顏色，這點也很吸引人。

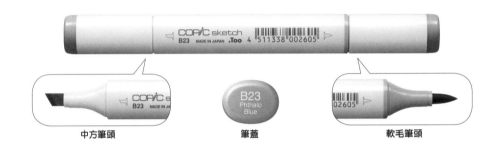

中方筆頭　　　　　　　筆蓋　　　　　　　軟毛筆頭

筆蓋和筆身都有標示色號。

Copic Ciao 是什麼？

這是初學者入門款型號，價格合理且色數精選，全系列共有 180 色。

筆桿為好握的圓柱形，標有容易辨識的色號。與 Copic Sketch 相同，有 2 種筆頭，墨水類型也一樣，也可以補充墨水。

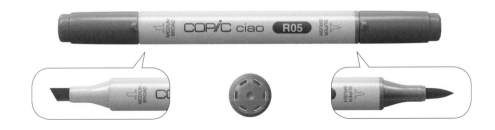

除此之外，還有 Classic 和 Wide 系列等其他類型可供選擇。

清楚了解色號的構成！

例 **YR61**

COPIC 麥克筆分別標有英文字母與數字，這些究竟代表甚麼含意呢？這些都是為了讓人便於辨識色彩所做的分類。

英文字母代表色彩

英文字母代表了分為 10 種基本色相的色彩（有彩色）。而無彩色和大地色系則另外分類。這樣的特點是可以讓人一眼便知道色調，例如：紅色系以 RED 的「R」，茶色系以 EARTH COLOR 的「E」標示。

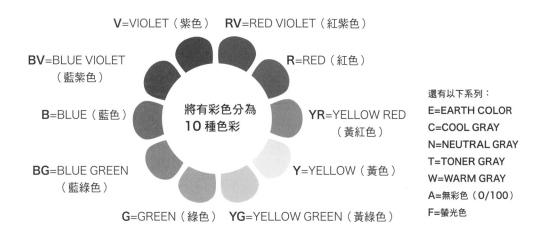

V=VIOLET（紫色）　RV=RED VIOLET（紅紫色）

BV=BLUE VIOLET（藍紫色）

R=RED（紅色）

B=BLUE（藍色）

將有彩色分為 **10 種色彩**

YR=YELLOW RED（黃紅色）

BG=BLUE GREEN（藍綠色）

Y=YELLOW（黃色）

G=GREEN（綠色）　YG=YELLOW GREEN（黃綠色）

還有以下系列：
E=EARTH COLOR
C=COOL GRAY
N=NEUTRAL GRAY
T=TONER GRAY
W=WARM GRAY
A=無彩色（0/100）
F=螢光色

數字代表明度和彩度的差異

　世界存在繽紛多樣的色彩，即使是同一色系也會有明亮（明度）和鮮豔（彩度）的差異等。

　COPIC 麥克筆為了區別顯示，用數字標明。英文字母之後的數字代表 0～9 的色彩系統，其後追加的數字代表 000～9 共 12 階的明度差別。其中越接近 0，色彩越淡，而且 0 的數量越多，色彩更加淡薄，數字越大則色彩越濃。

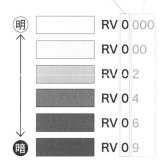

色彩系統　明度

明 → 暗

RV 0 000
RV 0 00
RV 0 2
RV 0 4
RV 0 6
RV 0 9

深入研究本書使用的 24 色

只使用「Copic Sketch Basic 24 色組」就可以練習本書的內容。只要有這 24 色就可以如範例一樣著色。

我們先來看看有那些顏色。重複著色會使顏色變深,所以我們以 3 階段來表示。

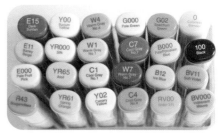

10 種色彩

| RV00 | Y00 | G000 | B000 | BV000 |
| R43 | Y02 | G02 | B12 | BV11 |

2 支紅色系,分別為淡粉紅和標準紅色。

2 支黃色系,顏色較淡可用於疊色。

2 支綠色系很適合用於葉片或水果等繪圖。

2 支藍色系適合用於天空及衣服等清爽的主題。

2 支紫色系除了主題繪製也可用於描繪陰影。

3 種橘色系(YR)

YR000

YR61

YR65

橘色系有 3 支,這組 YR 色系很常用於肌膚陰影、水果和夕陽暮色等。

3 種茶色系(E)

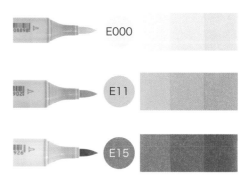

E000

E11

E15

色相環中,若將橘色系的彩度降低就會變成茶色系,也就是「E」組色系。
這組色系很常用於麵包或餅乾等焦香色以及膚色。

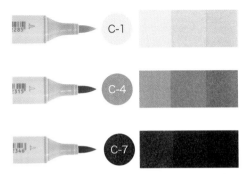

3 支 COOL GRAY。此灰色調偏藍,所以適合用於表現金屬等冷調性主題的陰影。

黑色墨水。若想使用標準黑色,可使用色號 100。

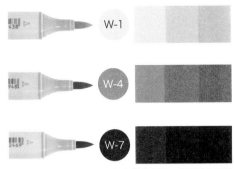

3 支 WARM GRAY。此灰色帶黃色調,所以適合用於表現暖調性主題的陰影。

無色彩的筆。用於想暈染其他顏色或脫色的時候。

請留意,乾了之後會稍微變色

雖然差異細微,比起著色的瞬間,COPIC 麥克筆在墨水乾了之後,顏色看起來會更淡、更明亮。淡色系尤為明顯。

請在另一張紙(使用與作品相同的紙張)試塗確認。

每種顏色狀況不同,剛塗好的時候顏色較深。

墨水乾了之後,紙張的白色更為明顯,顏色變得稍白。

如果想對照使用 Ciao 系列

大家也可以不使用 Sketch,而是對照挑出 Ciao 的 24 色使用。但因為 Ciao 是色數精選的入門款,有 6 支是 Ciao 系列沒有的顏色。

右邊標示了可代替該 6 種缺色的色號。想先使用 Ciao 著色的人,請參考選用。

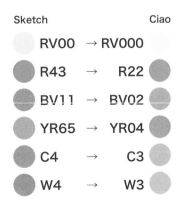

Sketch		Ciao
RV00	→	RV000
R43	→	R22
BV11	→	BV02
YR65	→	YR04
C4	→	C3
W4	→	W3

如果買齊所有顏色

「Copic Sketch Basic 24 色組」，是由「12 色 A 組」和「12 色 B 組」組成。備齊了各種色相，相當適合初學者使用。

若想要更濃艷的顏色，則建議您購齊「12 色 C 組」。補齊了「24 色組」的顏色，就等同於「Basic 36 色組」

12 色 C 組

RV02	E18	Y08
R46	YR68	Y19
G14	B16	BV13
G19	B18	BV17

補充墨水就可長期使用

為了能長久使用 COPIC 麥克筆，一定要先讓大家認識「墨水筆芯」。

「COPIC 麥克筆墨水」裝有 Copic Sketch 7 支分量的墨水，所以只要有一支，就可補充墨水長期使用。因為標有刻度，可以清楚知道已補充的墨水量。

另外還有販售「替換筆頭」，如果筆頭損壞時也可以替換。

詳細內容請大家連結 COPIC 麥克筆的官方網站確認。

墨水容量：12ml
可用以補充
Sketch 系列：
每次約 1.8ml（約 7 次）。
Ciao 系列：
每次約 1.4ml（約 9 次）。

超簡單！墨水補充和筆頭替換

1 拔掉兩頭的筆蓋。因為只拔掉一頭會造成空氣不流通。

2 用鑷子將筆頭拔掉。夾住中方筆頭平面的部分就可以很容易拔出。

3 將細噴嘴插進筆管碰到棉質筆芯，補充墨水。

4 將筆頭插回原狀即完成。補充時，請小心不要讓墨水沾染到衣服或作品。

1章

學習 COPIC 麥克筆基本技法

1 第一章為了讓大家熟悉 COPIC 麥克筆，將學習基本的使用方法，包括混色、漸層等，以及各種繪製作品時需事先了解的技巧。

 ①道具篇

Q. 收納 COPIC 麥克筆時，應該要立著放，還是平放？

A. 建議平放收納。如果立著放，墨水變少時，墨水會積在下方。即便墨水多時，可能會讓墨水從筆頭滲出。

Q. 如果畫壞了，可以怎麼做？

A. 請試用 0 號無色調和液（請參照 P21）。雖然因顏色而異，不過多次反覆疊塗可以去除顏色。塗色時請一定要在下面墊一張白紙。0 號筆頭髒汙時，在其他紙上不斷塗抹，直到筆頭乾淨為止。將筆頭髒汙處與紙張摩擦，可輕鬆快速地讓筆頭變得乾淨。

Q. 手和衣服沾到顏料，洗得乾淨嗎？

A. 肌膚一旦碰到 COPIC 麥克筆墨水，就會被染色，所以很難用肥皂洗淨。請試試看塗 0 號墨水去色，或使用卸妝液或去光水。本書建議使用的墊板，若使用時沾到墨水，也可以用同樣的方式去汙。請留意，如果衣服沾染墨水時，通常較難清除乾淨。

Q. 畫完這本練習本後，在自己繪圖時建議使用甚麼樣的紙張？

A. 本書使用的為上質紙，若想有相同美好的繪畫感受，請使用上質紙。另外，也可使用肯特紙或 COPIC 麥克筆專用紙。請多嘗試各類紙張。因為墨水容易暈染的紙張較不好使用，一開始選用表面平滑的紙張，較容易繪出心中構圖。

LESSON 1

畫直線暖身&
區塊著色練習

學習隨心所欲運用筆尖

COPIC 麥克筆有「軟毛筆頭」和「中方筆頭」2 種筆尖。
讓我們來練習變化筆尖角度和運筆力道，描繪出各種筆觸吧！

軟毛筆頭

點畫

將筆垂直立起，筆尖輕觸紙張，多用於描繪細節部分、點畫和圖樣。

細線和粗線

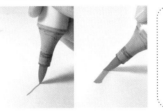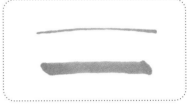

畫細線時，垂直將筆立起；畫粗線時，傾斜筆身描繪。請試試各種角度的拿筆畫法。

最後收筆

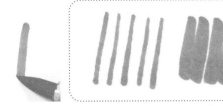

維持運筆力道，直到最後從紙張抽離筆尖，墨水量需均勻一致。

最後撇筆

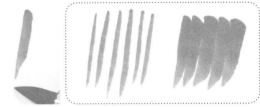

從紙張迅速收起力道抽離筆尖。收起力道的部分墨水減少、顏色變淡。

中方筆頭

用細窄面繪圖

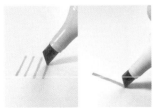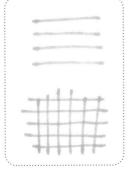

用筆尖的細窄面畫橫線，可描繪出細的線條。常用於描繪格紋圖樣等。

用寬扁面繪圖

用筆尖的寬扁面畫橫線，可描繪出粗的線條。用撇筆方式也可描繪出撇畫效果。

平塗著色練習

讓我們試著為方形、圓形、星形均勻著色吧！為了均勻平塗著色，重點在於趁
墨水乾之前，疊上下一筆墨水的速度。

畫圈著色

著色方法

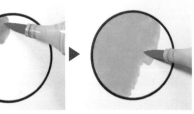

著色方法為畫圓般地畫圈著色。筆尖傾斜，一邊畫小圓一邊運筆移動。趁墨水乾之前，疊
上下一筆墨水。

平行著色

著色方法

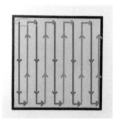

著色方法為往返畫出橫向或縱向的筆直線條。筆尖傾斜大範圍著色，在畫好的半邊，疊加
畫出下一道筆觸。墨水乾了就會出現筆觸，所以筆尖不可離開紙張，要快速著色。

依輪廓著色

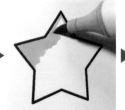
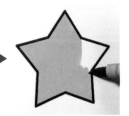
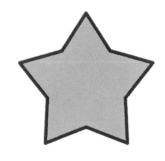

這是因應容易超過邊界的著色方法。針對角落細窄的邊角，先為邊緣著色後，再於中間畫
圈著色。墨水乾了就會出現筆觸，所以重點是連續著色。

平塗著色時
請注意

※因為使用大量墨水，比起只塗一次，顏色會顯得較為濃郁。
※大面積著色時，要留意筆的墨水量。

著色練習

畫線暖身，再為圖形塗滿顏色看看。

軟毛筆頭

畫點

細線和粗線

最後收筆

最後撇筆

中方筆頭

用細窄面繪圖

用寬扁面繪圖

平塗著色

畫陰影

留意亮點和陰暗

受光部分留白不塗，陰暗（未受光的暗處）的部分加深顏色來表現陰影。讓我們試著依照不同素材以及想呈現的氛圍，變換著色方式。

清晰陰影

1 種顏色時（只用 R43）

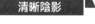

2 種顏色時（R43+E15）

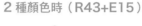

清楚的陰影給人充滿活力的感覺。要表現日照強烈或動漫著色時，試著畫出清楚的陰影。這種畫法也很適合用於歡樂的氛圍。

試著為蘋果加上明亮部分

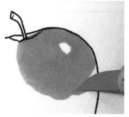

明亮部分畫圈留白。從周圍慢慢擴大範圍著色。（使用 R43●）

再試著加上陰暗

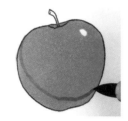
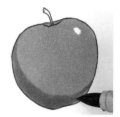

使用 2 種顏色時，待表面墨水完全乾了之後，標出陰暗處並塗滿顏色。（使用 E15●）

試著留白表現明亮部分

表現明亮部分時
請注意

※留意光線照射的方向。
※依照留白的範圍，可使物品呈現立體感。

朦朧陰影

1 種顏色時（只用 R43）

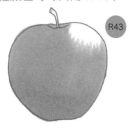 R43

2 種顏色時（R43+E15）

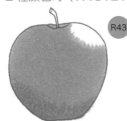 R43 E15

朦朧陰影給人柔和自然的感覺。適合用於表現寫實感、漸層著色和光線柔和的狀況。

試著為蘋果加上明亮部分

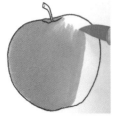 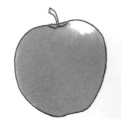

向明亮處撇筆並為整體著色。（使用 R43●）

再試著加上陰暗

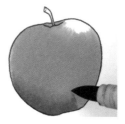 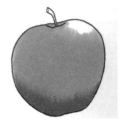

趁整體墨水變乾之前，在下方撇筆加上陰暗處。（使用 E15●）

試著留白表現明亮部分

凹凸陰影

主題為纖細複雜的形狀時，分成縱橫線條，各別重複塗色畫出陰影。

鎖頭部分請參考 P17「試著留白表現明亮部分」。

著色練習

加上陰影,為線稿著色看看。

清晰陰影

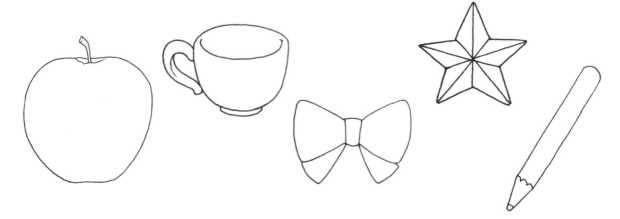

朦朧陰影

凹凸陰影

善用 0 號

暈染和脫色

24 色組中，有一支無色的「0 號」。活用這支「0 號」
可輕鬆暈染和脫色。

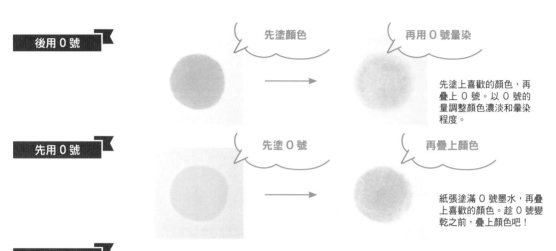

後用 0 號

先塗顏色 → 再用 0 號暈染

先塗上喜歡的顏色，再
疊上 0 號。以 0 號的
量調整顏色濃淡和暈染
程度。

先用 0 號

先塗 0 號 → 再疊上顏色

紙張塗滿 0 號墨水，再疊
上喜歡的顏色。趁 0 號變
乾之前，疊上顏色吧！

0 號應用

漸層

選一個喜歡的顏色，由下方
撇筆著色。

紙張的白色以及顏色的交界
處，用 0 號橫向暈染。

再從該處往有顏色的方向撇
筆，縱向或斜向加上 0 號，
再次暈染。

脫色

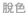
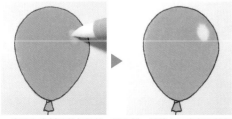

一定要在畫紙和墊板間鋪一張白紙。接著在明亮部分等想
脫色變白的地方，多次加上墨水。

修改

一定要在畫紙和墊板間墊張白紙。顏色超過輪廓線時，試試使用 0 號。由於
容易滲染，所以使用時請多多留意修改狀況。

試著描繪圖案　　運用白色墨水的渲染效果畫出圖樣，一種類型為後用 0 號，脫色顯白畫出圖樣；另一種類型則為先用 0 號暈染。

後用 0 號

用 B12⬤填色，再用 0 號◯由內往外擴大畫圓。

用 R43⬤填色，再用 0 號◯中方筆頭畫出網狀。

用 YR65⬤填色，再用 0 號◯筆尖畫出花朵，並用中方筆頭畫出花梗。

用 G02⬤畫圓，再用 0 號◯暈染中心。

用 B12⬤填色，再用 0 號◯從中心畫出連續漩渦。

用 G02⬤、B12⬤、BV11⬤畫出漸層，再用 0 號◯畫出星星。

先用 0 號

畫面用 0 號◯平塗後，趁乾之前用 B12⬤畫圓。

畫面用 0 號◯平塗，再用 R43⬤畫出網狀。

用 0 號◯平塗後再塗上 BV000⬤、B000⬤、Y00⬤、RV00⬤。

畫面用 0 號◯平塗，再用 BV11⬤畫出粗直線。

畫面用 0 號◯平塗，再用 Y02⬤畫出花蕊，並用 YR61⬤畫出花瓣。

畫面用 0 號◯平塗，再用 G02⬤畫出圓形和點點圖樣。

著色練習

試著畫出與左頁相同的圖樣。

請墊上
白紙
（有墊板更好）

後用 0 號

先用 0 號

LESSON 4

混色練習

請墊上
白紙
（有墊板更好）

雙色重疊調出新色

即便疊色，COPIC 麥克筆也能漂亮顯色。
只用 24 色組也可以調出許多顏色。

著色練習

基本色　　　　疊色　B000　　　　　　BV000

Y00

　　　　　　　　G000　　　　　　　　RV00

　　　　　　　　G02　　　　　　　　R43

Y02

　　　　　　　　B12　　　　　　　　YR65

　　　　　　　　YR000　　　　　　　RV00

G000

　　　　　　　　BV000　　　　　　　RV00

B000

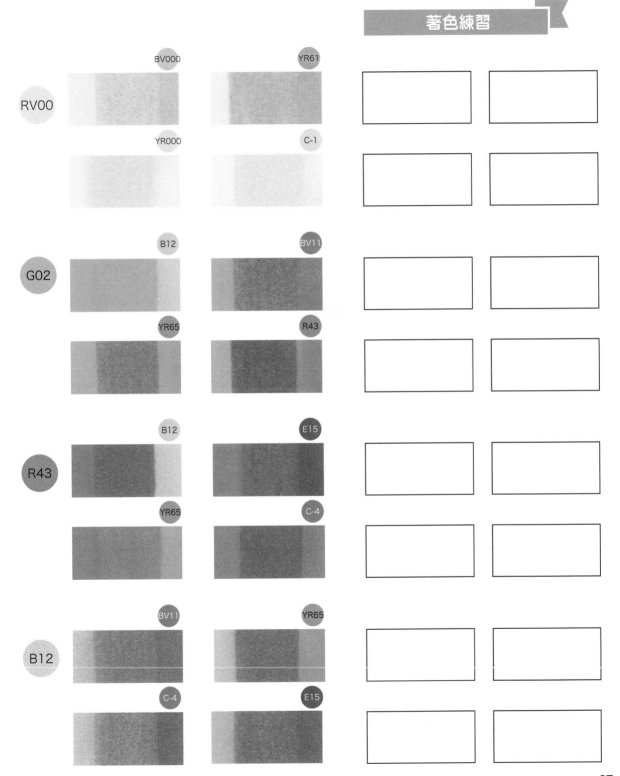

學習漸層著色

自然融合顏色

漸層是融合相鄰兩色的交界處，顏色自然轉變的著色。可適用於各種場景，也很常用於陰影表現和背景。

雙色漸層

1 撇筆塗上 Y02 ● 直到中心。

表現漸層時
請注意

※依顏色不同，有時很難畫出漸層效果。
※使用 2 種濃淡過於相反的顏色時，很難畫得漂亮。請加入中間色或選用濃淡相近的 2 種顏色。

NG!

2 從另一邊撇筆塗上 G02 ●。以傾斜平放的方式握筆。

3 再用第 1 種顏色暈染兩色的交界處。不斷疊加墨水，直到顏色漂亮融合。

3色漸層

1 塗上 Y02 ●，再往兩端撇筆塗上 G02 ●，充分融合與第 1 種顏色的交界處。

2 從另一邊撇筆塗上 B12 ●，並多次疊色，融合交界處。

試著應用於主題繪圖

用細膩的漸層畫法，可達到暈染著色的效果。
這樣的繪圖更能讓人印象深刻，請大家試試看。

葉片

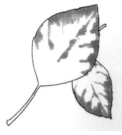
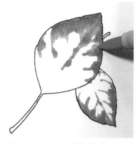

1 用 E15● 撇筆和點畫為葉尖著色。

2 用 R43● 一邊暈染①，一邊擴大著色區塊。

3 用 YR65● 再次暈染②。

4 用 Y02● 為剩餘區塊著色，融合整體即完成。

改變顏色也能畫出漂亮的綠色葉片。
稀稀疏疏地塗上 G02●、G000●，
再疊上 Y02●、Y00●。

圖樣

砖瓦

隨意塗上 E15●，再用 E11● 暈染。

鮮綠

點畫上 G02● 和 G000●，再疊上 Y02●，並用 W4● 畫出樹枝。

星雲

依序用 C7●、BV000●、B12● 暈染，再用 0 號○點畫出星星。

活用課程 1～5 學到的技法，
完成一張繪圖吧！

請墊上
白紙

E15 → R43

E15 → R43 → Y02

0 號

陰影

細線

RV00 → R43

混色

BV11 ＋ R43

（陰影用 BV11 疊色）

漸層

E15 → R43 → YR65 → Y02

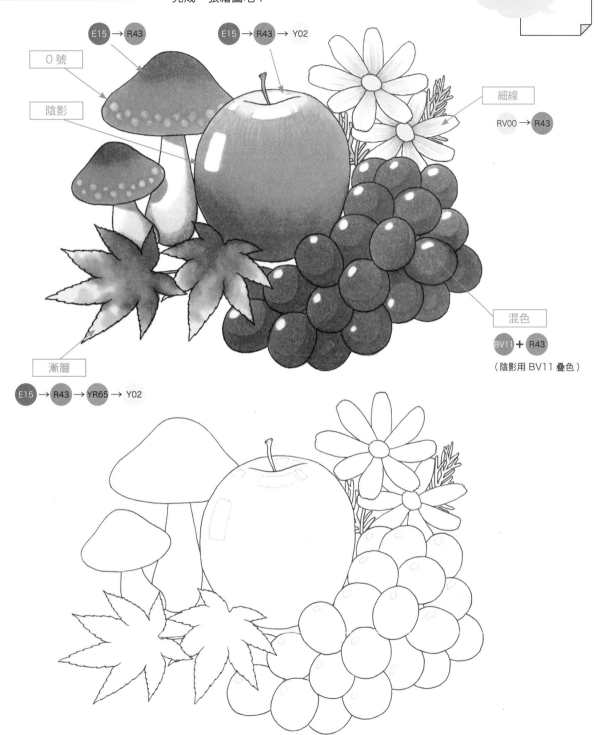

練習頁數的下
方請墊上
白紙
（有墊板更好）

2章

挑戰各種材質

2 第 2 章將描繪各種質感的主題。花卉、葉片、透明
物品、金屬、水和天空等,為了一一區分描繪,將
介紹色彩調配和筆觸差異。

 ②技法篇

Q. 為何淡色對初學者來說較容易使用?

A. COPIC 麥克筆還有一個特徵,就是有許多
淡色筆。淡色不容易發生明顯地顏色不均,
漸層和暈染著色時,筆痕不明顯,對初學者
而言也容易使用。

Q. 不會使用深色大面積著色和暈染。

A. 大面積著色的時候,試試看多次疊色。若發
生顏色呈現不均,最好趁墨水乾之前快速著
色。但是重複上色會加深顏色,所以要小心
用色。

Q. 快速著色的要領是甚麼?

A. 預先在旁邊準備好要使用的顏色。漸層著色
時,先將筆依照著色順序排好,就能不慌亂
地依序換筆著色。

Q. 墨水乾了後,顏色與想像的不同時怎麼辦?

A. COPIC 麥克筆的墨水乾了後,顏色會稍稍
變淡(請參照 P9)。若試塗了一次與想像
的不同時,疊色加深或疊上別的顏色比較看
看。無法想像會變成甚麼顏色時,建議先在
別的紙張確認,再塗在作品上。

Q. 很難畫出留白明亮的部分,總不小心就著色
了。

A. 試著將筆垂直立起,只用筆尖為細節部分著
色。若傾斜筆桿著色,很容易塗太多。

Q. 不擅於調整筆尖著色。

A. 為了隨心所欲運用筆尖,還是得必須多多練
習。也可以在別的紙張練習第 1 章的內
容,或是在描繪大量作品的過程中,學習筆
壓和運筆的方式。

立體花朵和葉片
（玫瑰）

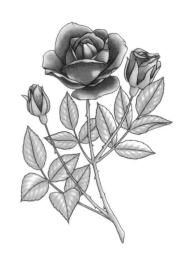

以濃淡之分表現立體感

描繪形狀複雜的素材時，清楚區分陰暗部分和明亮部分很重要。以花瓣為例，光線沒照到的裡側為陰暗部分，前端為明亮部分。

花瓣

1 用 E15● 在花朵裡側和外翻產生陰影的部分著色。

2 用 R43● 暈染①畫出漸層。前端也加上陰影表現褶皺。

3 用 RV00● 朝邊線以筆尖撇筆融合顏色交界處。

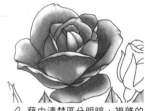

4 藉由清楚區分明暗，複雜的花瓣也充滿立體感。

葉片

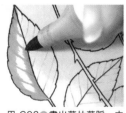

1 用 G02● 畫出葉片葉脈、中央凹陷處等陰影部分。

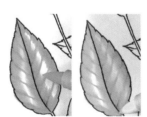

2 用 G000● 融合，朝光線方向撇筆著色，並罩上一層 Y02●。

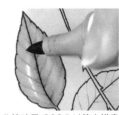

3 收筆時用 G02● 以筆尖描畫葉脈，再次塗上陰影，增添變化。

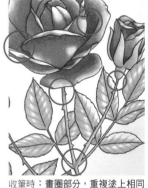

收筆時：畫圈部分，重複塗上相同的顏色，加深陰影。

花苞

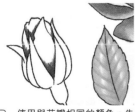

1 使用與花瓣相同的顏色。先用 E15● 塗出陰影部分。

2 用 R43●、RV00● 暈染 E15●，畫出漸層效果。

3 輕輕疊上 Y00●，與花萼的顏色互應。

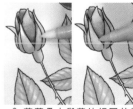

4 花萼疊上與葉片相同的顏色，前端塗上 RV00●，與花苞的顏色互應。

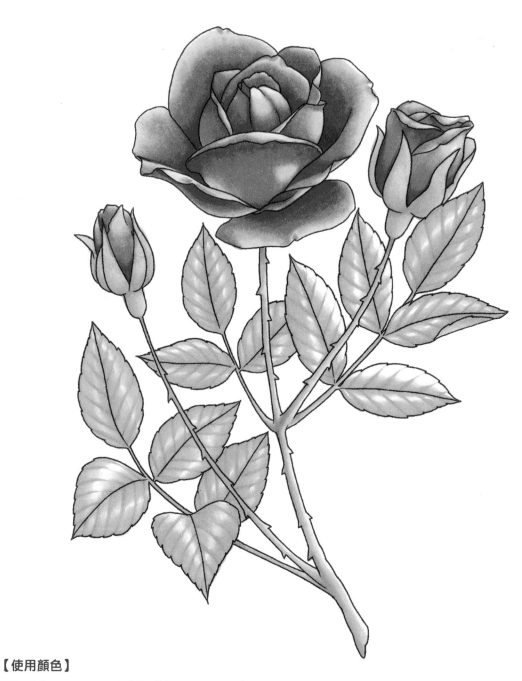

【使用顏色】

花瓣、花苞

E15　R43　RV00　Y00

葉片、花萼

G02　G000　Y02　RV00

LESSON 7

隨風飄舞的 輕盈羽毛

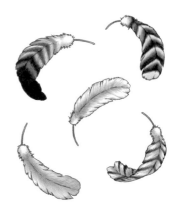

以筆尖的細膩筆觸呈現纖細樣貌

使用筆尖描繪出細膩紋路。突然收起力道,使線條末端變細。如果不好畫,可以轉動紙張的方向。在對齊線方向的同時,接續塗色。

羽毛 A

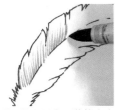 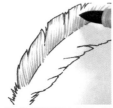 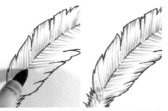 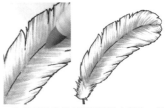

1 用 W4●、將筆尖立起,從中心線向外側撇筆描繪紋路。

2 從外側邊緣向內側,對齊①的方向,也加上小小的紋路。

3 另一半也用相同畫法。羽毛根部疊畫出細線,加上陰影畫出球狀。

4 用 W1●往外側暈染軸心部分,塗出漸層柔和感。

羽毛 B(A的設計版)

 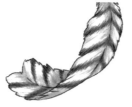

1 用 E15●加上花紋。

2 再用細線於①補塗 W7●,為花紋本身加上陰影。

羽毛 C(A的設計版)

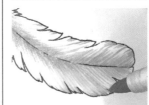 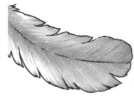

1 筆觸一致地往內側撇筆塗上 B12●,只加畫在一部分。

2 羽毛的邊緣,筆觸一致地往內側撇筆塗上 G02●。

羽毛 D

 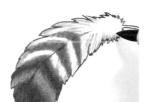 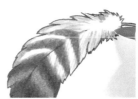

1 用 C7●像羽毛 B 一樣,從中央往外上下撇筆畫出帶狀。

2 用 C4●塗滿羽毛前端,在羽毛尾端描繪紋路,為整體增添濃淡變化。

3 羽毛根部附近用 C1●輕輕暈染,用 C4●補塗在①的花紋即完成。

羽毛 E(D的設計版)

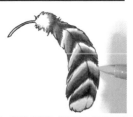

1 明亮部分改成 B12●和 B000 的漸層,這樣羽毛也很漂亮。

41

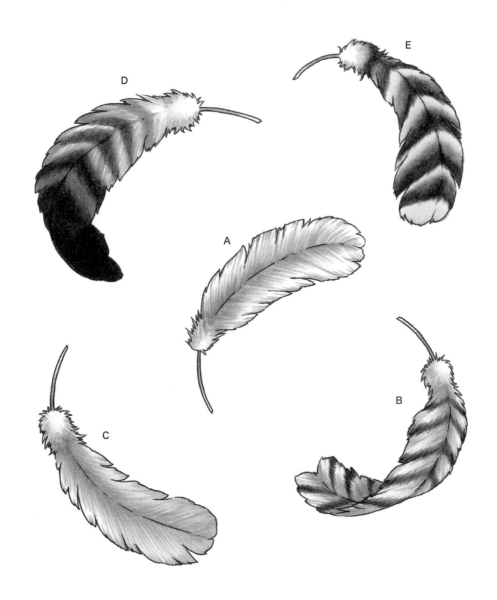

【使用顏色】

羽毛 A	羽毛 B（A 加色）	羽毛 C（A 加色）	羽毛 D	羽毛 E（D 加色）
W-4 W-1	E15 W-7	B12 G02	C-7 C-4 C-1	B12 B000

LESSON 8

酥脆雙色餅乾和
濃郁巧克力

分別描繪質感

為了表現餅乾的酥脆感,用筆尖畫出表面顆粒質感。巧克力則相反,
要表現出滑順的光澤質感。清楚塗出明亮和陰暗的分別,可表現出巧
克力的質感。

餅乾(原味餅乾)

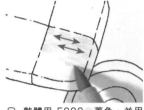 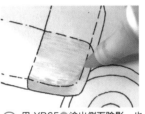 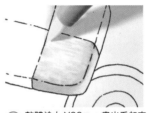

1 整體用 E000 著色,並用
E11 的筆尖畫出細橫線,表
現餅乾質感。

2 用 YR65 塗出側面陰影,也
在邊緣塗色,營造焦黃色。

3 整體塗上 Y00 ,畫出看起來
更美味的溫潤色調。

4 其他原味的部分,也試著畫
出立體感。

餅乾(巧克力餅乾)

1 使用亮黃色 Y02 畫出基本
色調。

2 上面疊上 E15 ,畫出巧克
力餅乾的基本色調。

3 用 W4 在側面加入陰影,與
原味相同的方式以細橫線表
現質感。

4 其他巧克力餅乾的部分也試
著畫出立體感。

巧克力

 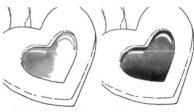

1 明亮部分留白,整體
用 E15 著色。

2 陰影部分塗上 W7 。

3 大面積的著色技巧為漸層畫
出濃淡變化。

4 其他巧克力的部分,也用這 2 種顏色著色看
看。

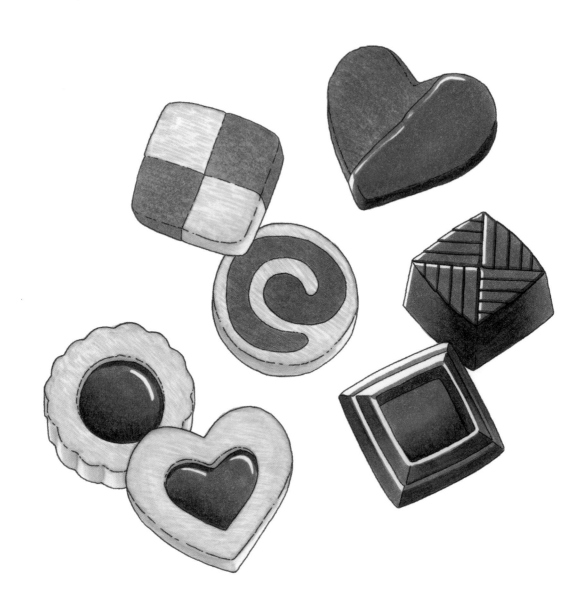

【使用顏色】

餅乾（原味餅乾）

 E000　E11　YR65　Y00

餅乾（巧克力餅乾）

 Y02　 E15　 W-4

巧克力

E15　W-7

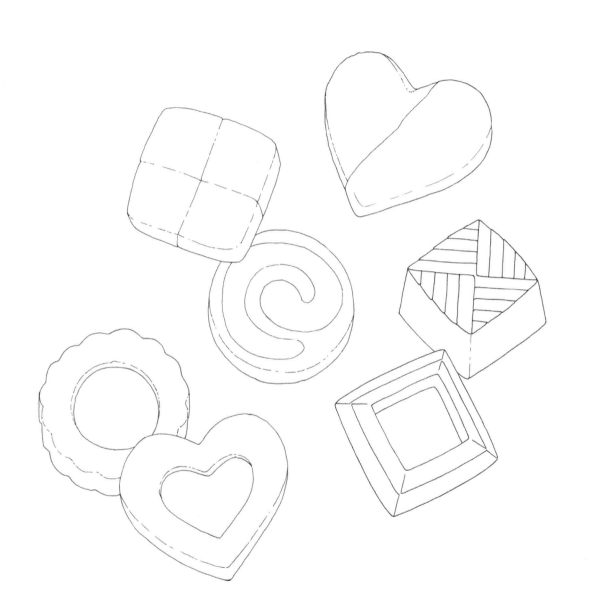

LESSON 9

水果百匯布丁

學習調色

草莓、奇異果、橘子等展現繽紛色彩。刻意保留底色和筆觸,用基本
24 色調出各種顏色,表現各種質感。

草莓

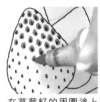 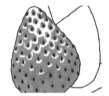 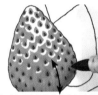 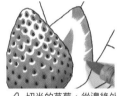 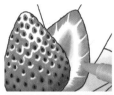

1 在草莓籽的周圍塗上 R43●。

2 下半部只在籽的正下方 留白,而上半部則大多 留白。

3 用 E15● 為下方(留 意球狀立體感)和下 半部的籽加上陰影。

4 切半的草莓,從邊緣外 側用 R43● 撇筆著色 並從中央下撇筆上色。

5 用 RV00● 暈染,與 空白部分融合。

奇異果

1 使用 G02●→ G000● 往中央 畫出筆觸。

2 在 G02● 上塗 Y02●,以及在 G000● 上用 Y00● 疊色畫出 漸層。

3 待墨水完全乾了 後,用 100● 的 筆尖點畫加上 籽。

香蕉

1 表面中央用 E15 ●畫 3 個點,並 用 Y00● 暈染。

2 外側也用 Y00● 塗上淡淡的顏 色。

3 用 W1●加上外 側陰影。

橘子

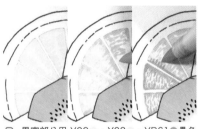 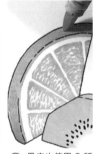

1 果實部分用 Y00●、Y02●、YR61●疊色 畫出顆粒感。著色訣竅是保留底層顏色,畫 出顆粒狀。

2 果皮也使用 3 種 顏色著色,用 YR65● 以及 R43●畫出果皮 的凹凸表面,呈 現濃厚的橘色。

鮮奶油

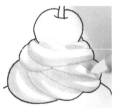

1 鮮奶油只有陰影部分 用 W1●著色,並用 Y00● 加上黃色。

布丁

1 用 E15●畫出焦糖,並 用 Y02● 暈染交界處。

2 受光部分留白,並用 Y02● 為布丁整體著 色,再用 Y00● 融合。

櫻桃

1 用 E15●畫上陰影,光澤部 分留白,並用 R43●著色。 接著在光澤的部分塗上 RV00●。

2 櫻桃梗疊上 G02●,變 成深綠色。

49

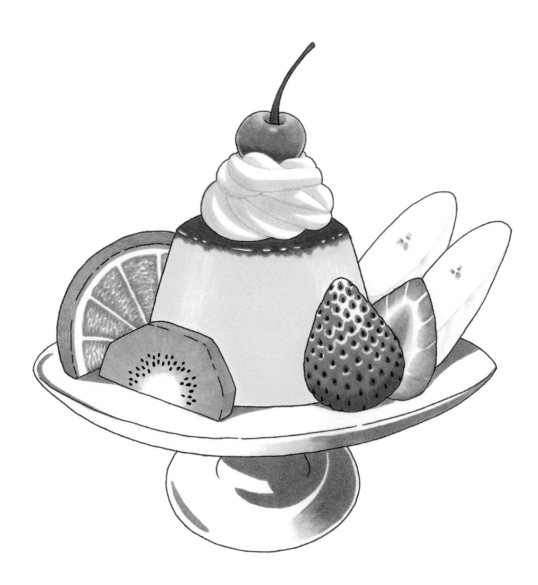

【使用顏色】

草莓
R43　E15　RV00

奇異果
G02　G000　Y02　Y00　100

香蕉
E15　Y00　W-1

橘子
Y00　Y02　YR61　YR65　R43

鮮奶油
W-1　Y00

布丁
E15　Y02　Y00

櫻桃
E15　R43　RV00　0

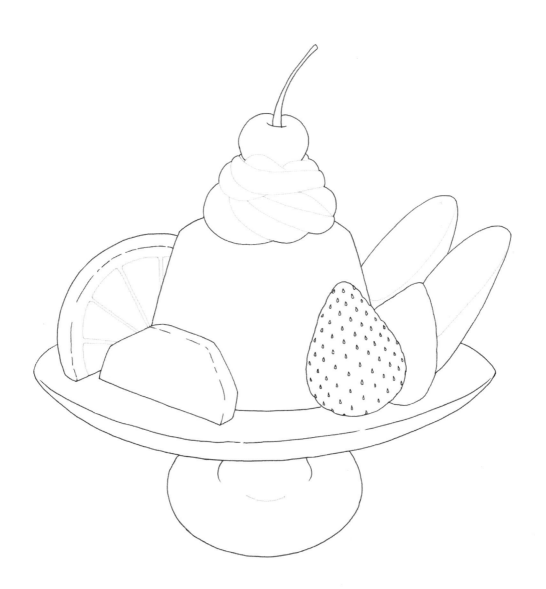

LESSON 10

檯燈與蠟燭

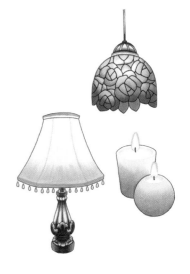

用漸層呈現柔和感

表現透出燈罩柔和溫暖的光線以及蠟燭火焰的技巧就在於漸層。利用紙張的白色，暈染淡色，或用 0 號暈染表現柔和感。

檯燈 A

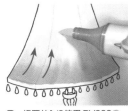

1　燈罩的1/3使用 BV000●，燈罩的2/3使用 Y00●，由下撇筆著色。

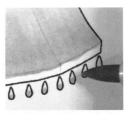

2　裝飾綴珠的上方為受光部分用 Y00●，下方則使用 BV000●，畫出立體感。

3　燈罩頂和布邊用 BV11●和 Y00●，縫線則用 BV000●加上陰影。

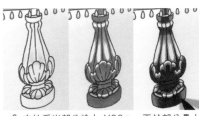

4　支柱受光部分塗上 Y00●，再於部分疊上 W4●→W7●，清楚畫出交界處。底座線條為圓弧型，所以暈染著色。

檯燈 B

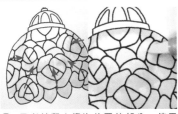

1　思考並留白燈泡位置的部分，使用 Y02●和 Y00●向光塗出漸層效果。

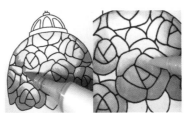

2　一邊留意光的方向，一邊用 R43●為玫瑰花瓣的圖形一一著色，再用 RV00●暈染。

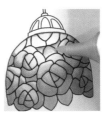

3　線葉圖形用 G02●，受光的部分用 G02●和 G000●淡淡著色。

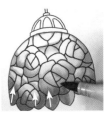

4　用 W4●加上陰影，突顯光線。上部的金屬配件與檯燈 A 的支柱畫法相同。

蠟燭

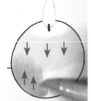

1　使用 Y02●和 YR61●塗出漸層效果。

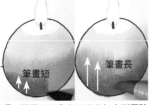

2　再用 W4●和 W1●加上漸層陰影。留下黃色部分，表現蠟燭透出的光線。（筆畫短／筆畫長）

3　用 Y00●描繪蠟燭的下陷凹處。

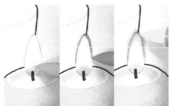

4　火焰先在內部用 B000●塗上藍色。火焰的尖端用 YR61●描出輪廓，再用 Y00●暈染，火焰外側邊緣也稍微著色。

5　最後尖端用 0 號向外暈染開來即完成。

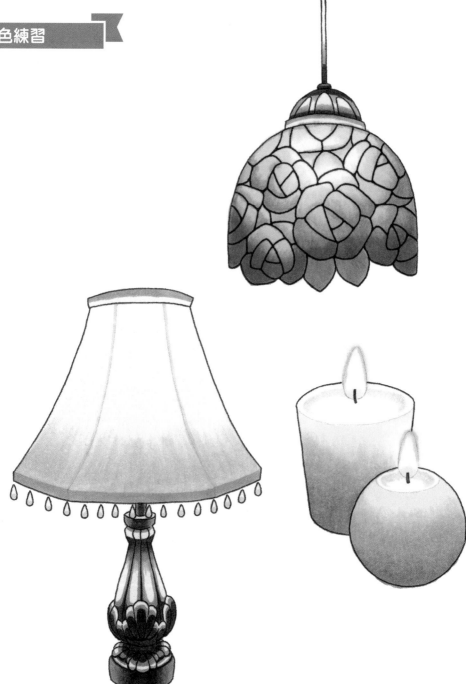

【使用顏色】

檯燈 A

 BV000　Y00　BV11　W-4　W-7

檯燈 B

Y02　Y00　R43　RV00　G02　G000　W-4　W-7

蠟燭

Y02　YR61　W-4　W-1　Y00　B000　0

54

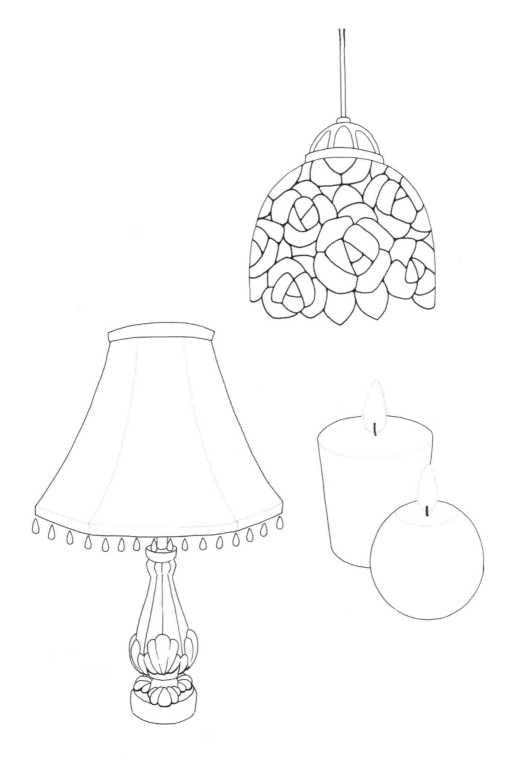

4 種焦香可口的麵包

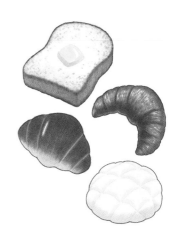

學習用於各種麵包的焦香色

麵包本身和表面的焦黃色，為黃色系和茶色系的配色組合，所以也可以應用於畫其他麵包的時候。依麵包種類，可變換筆觸表現質感。

可頌

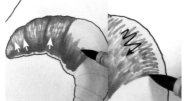
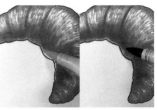

1 用 Y02 ● 著色，受光部分留白。

2 留白部分用 Y00 ● 著色，為突顯焦黃色所需的基本色調。

3 在 Y02 上用 E15● 傾斜畫筆著色，在 Y00 上立起畫筆描繪鋸齒狀線條。掌握表面弧度畫出立體感。

4 麵包底部用 YR61● 著色，內側疊上 E15●，加深陰影。

奶油捲

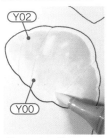
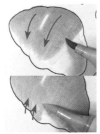
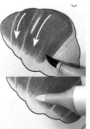

Y02
Y00

1 和可頌一樣用 Y02 ● 和 Y00 ● 塗上基本色調。下半部分留白。

2 留下明亮部分，用 E11● 為上側著色。下側塗上 E000●。

3 在 E11 上留下麵包捲的細痕，疊上 E15●。用 Y00 ● 融合交界處。

4 用 0 號○ 調整光澤即完成。

菠蘿麵包

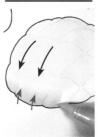
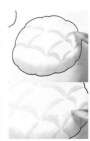

1 表面用 Y00 ● 著色，下側則用 YR000● 著色。

2 用 Y02 ● 畫出網眼的粗邊，並用小點表現酥脆麵包屑。

吐司

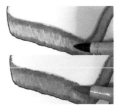
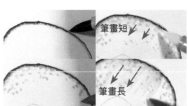

1 吐司邊使用 Y02 ● 後再疊上 E11● 畫出基本色調，並用 E15● 畫出上下邊緣的焦痕。

2 吐司邊的中央用 E15● 畫出細直線後，用 E11● 快速暈染。

3 上面的吐司邊也用相同顏色細點描繪。麵包表面用 E11●、W1●、Y00 ● 畫出氣孔。表面上下用 Y00 ● 和 W1● 快速著色，畫出可口色調。

筆畫短
筆畫長

4 奶油光澤部分留白，並用 Y02 ● 著色，再用 W1● 加上陰影。

57

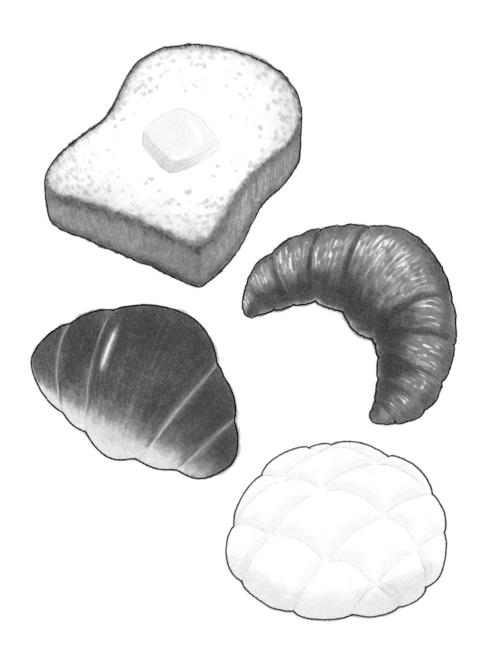

【使用顏色】

可頌				奶油捲						菠蘿麵包			吐司				
Y02	Y00	E15	YR61	Y02	Y00	E11	E000	E15	O	Y00	E000	Y02	Y02	E11	E15	W-1	Y00

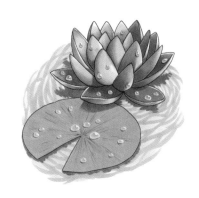

LESSON 12

水波搖曳和
水珠（睡蓮）

以漸層呈現柔和感

水本身無色，所以可以透過水滴看到背景的顏色狀態。留意水珠為圓球狀，試著確認受光的方向、並可看透顏色的地方以及陰影落下的地方。

花瓣上的水珠

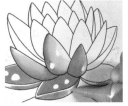 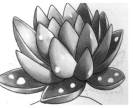 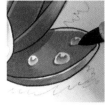

1 先決定光的方向，用 R43●塗出陰影側，並用 RV00●暈染。水珠部分則留白。

2 用 W4●畫出裡側部分的陰影，表現立體感。自然融合顏色的交界處。

3 在留白的水珠中心，用 R43●塗出花瓣透出的顏色。光點部分也留白。

4 用 RV00●暈染③的左側和下側。請注意不要融合到光的部分。

5 使用 W4●的筆尖，描繪水珠下的陰影。影子落在與光相反的位置。

葉片上的水珠

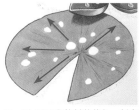 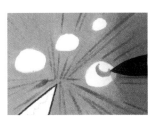 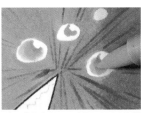 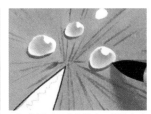

1 用 G02●放射狀著色，刻意留下筆觸。用 W4●的細線描繪出葉面質感。

2 與花的水珠相同，先留下亮點部分，並在中心使用葉片顏色 G02●著色。

3 ②的左側和下側用 G000●暈染。高光的部分留下，注意不要融合到。

4 使用 W4●的筆尖，描繪水珠下的陰影。影子落在與光源相反的位置。

水面

 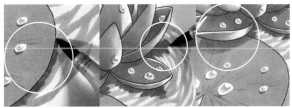

1 最明亮的部分用 B000●描繪。畫出細長條，彼此不要重疊。

2 其餘部分用 B12●塗滿顏色。僅是如此上色就很像水面了。

3 在葉片和花的下面用 W4●描繪陰影。葉片的影子不是直順線條，而是刻意畫成歪扭線條。落在水面的花影，描繪出並排粗線條。而落在葉片的花瓣影子，則描繪出清楚輪廓。

61

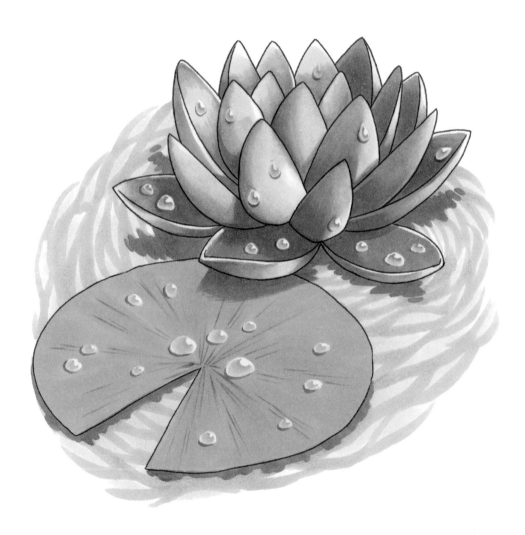

【使用顏色】

花瓣上的水珠　　　　葉片上的水珠　　　　水面

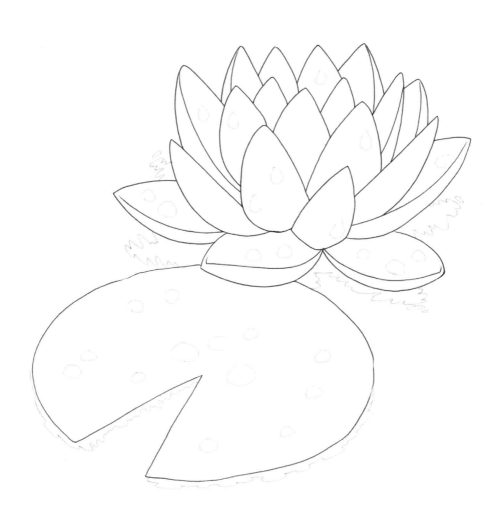

LESSON 13

繽紛閃耀的寶石和珍珠

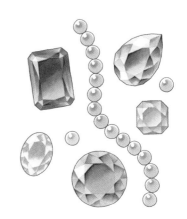

以漸層表現光線照射的方式

用寶石顏色的深淺雙色和鑽石深淺雙色的技巧,畫出各色寶石。透明感以漸層表現。切割部分因為光線折射複雜,需每一面都細心描繪。

藍寶石

 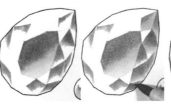 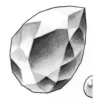

1 從中心最寬的面開始著色。接近光源的地方塗上最暗的顏色。用 C4●→B12●→B000● 畫出漸層。

2 細小表面也畫出相同顏色的漸層。這裡的重點也是「在接近光源的地方塗上最暗的顏色」。明亮表面只使用 B12●和 B000●。直接受光的表面則留白。

3 最後用 C7●加深陰影即完成。

鑽石

 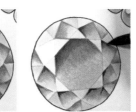

1 這裡也從最寬的面開始著色。用和藍寶石相同的技巧,塗上 W4●→W1●→BV000● 的漸層。

2 最後用 W7●加深陰影,增添變化。

珍珠

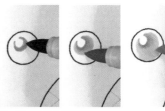

1 用 BV11●以稍粗的線描繪光澤圓圈的下側。用 BV000●暈染,不要融合到光亮的部分。趁乾之前,從圓珠下側快速塗上 W1●。也可以用其他顏色描繪出可愛的珍珠。

紅寶石

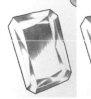 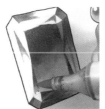 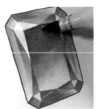

1 先在光源射出的地方塗上 C4●。接著用 C4→R43●→RV000● 畫出漸層。

2 陰暗表面旁若為明亮表面,將呈現黯淡無光的樣子。

3 C4 上疊加少許的 C7●並加深陰影即完成。

也試試其他顏色

應用藍寶石和鑽石的著色技巧,也適用於別的顏色著色看看。

1 綠寶石塗上 G02●→G000● 的漸層,陰暗部分用 BV11●。黃寶石塗出 Y02●→Y00● 的漸層,陰暗部分用 YR65●。

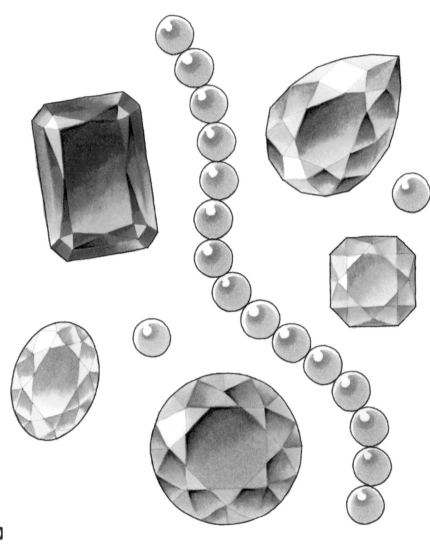

【使用顏色】

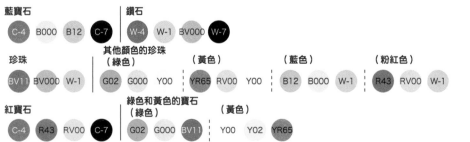

藍寶石
C-4　B000　B12　C-7

鑽石
W-4　W-1　BV000　W-7

珍珠
BV11　BV000　W-1

其他顏色的珍珠
（綠色）
G02　G000　Y00

（黃色）
YR65　RV00　Y00

（藍色）
B12　B000　W-1

（粉紅色）
R43　RV00　W-1

紅寶石
C-4　R43　RV00　C-7

綠色和黃色的寶石
（綠色）
G02　G000　BV11

（黃色）
Y00　Y02　YR65

LESSON 14 轉頭貓咪的毛流

以細膩筆觸表現毛流

動物毛流的著色技巧在於一邊注意方向，一邊微調筆尖撇筆。要留意臉部起伏、背部和尾巴的圓弧，並疊畫出短毛。

貓臉

1 用 W7●從花紋的中心線往外，朝左右斜向撇筆描繪。留意臉上毛流，描繪線條圖樣。

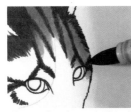

2 白毛部分留白，在與白毛的交界處用 W4●往內撇筆著色。

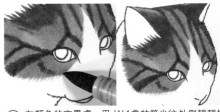

3 在顏色的交界處，用 W4●的筆尖往外側輕輕撇筆，畫出並列細線，表現臉頰的毛。

耳朵

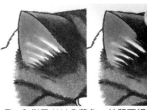

1 內側用 W4●著色，並留下細細白毛部分。用 W7●描繪白毛和 W4 相間的貓毛。

眼睛

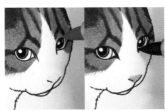

1 用 100●描繪瞳孔，其周圍用 E11●填色。虹膜使用 Y02●。再用 W7●補上眼線。

鼻子和陰影

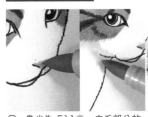

1 鼻尖為 E11●。白毛部分的陰影用 W1●，描繪時須留意毛流。

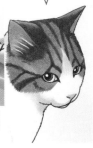

臉部完成！

身體

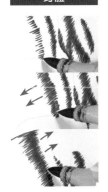

1 用 W7●描繪身體的線條花紋。花紋沿著毛流前後撇筆繪出。

2 用 W4●塗出花紋。與白毛的交界處描繪出並列細線。

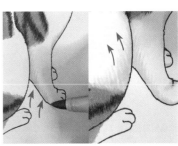

3 白毛部分用 W1●塗出陰影。為了表現出毛流的狀態，這裡也要描繪出並列細線。

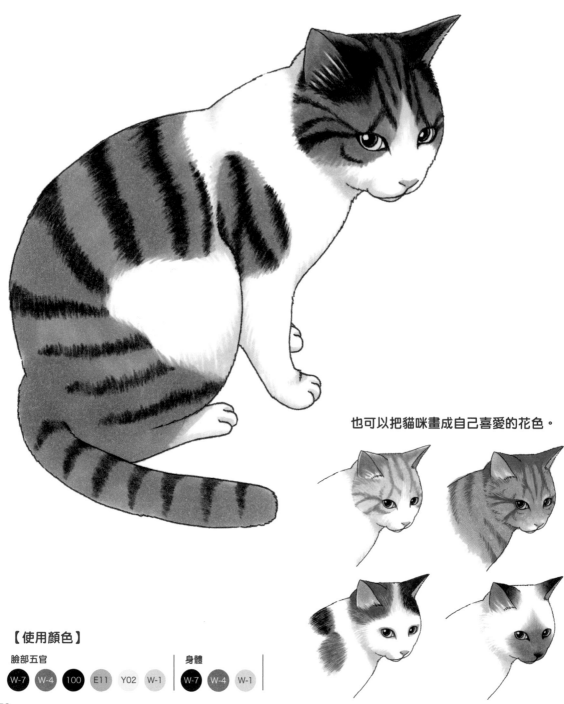

也可以把貓咪畫成自己喜愛的花色。

【使用顏色】

臉部五官

W-7　W-4　100　E11　Y02　W-1

身體

W-7　W-4　W-1

70

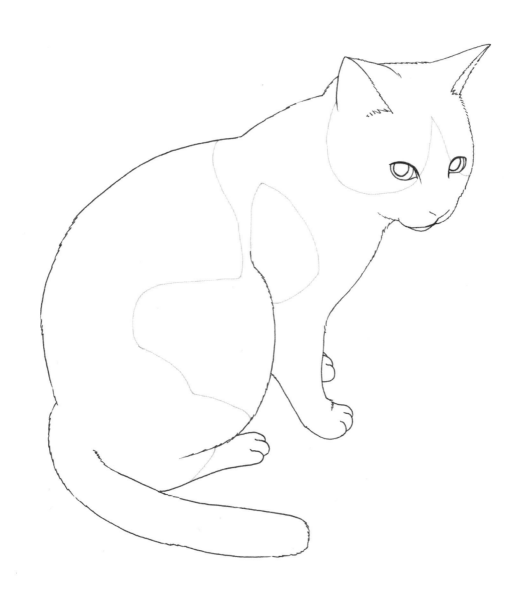

LESSON 15

小丑魚和海葵

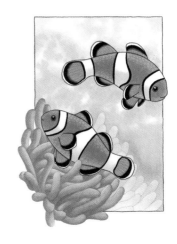

寫實描繪生物

依部位改變運筆方式，就能表現出小丑魚身的質感。試著用暈染著色
並表現海葵的柔軟質感。

小丑魚

1 用 YR65⬤塗出魚
身的基本色調。

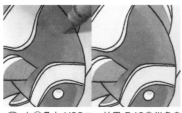

2 在①疊上 Y02⬤，並用 R43⬤從魚身
的中心往外著色，塗上濃濃的橘色調。

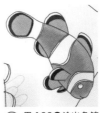

3 用 100⬤塗出魚鰭
圖樣。

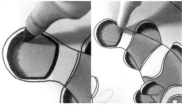

4 在③的內側撇筆塗上 C7⬤→C4⬤，均
勻融合紋路的交界處。用 R43⬤的中方
筆頭為魚鰭加上細紋路。

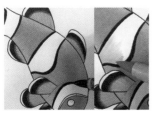

5 用 100⬤為剩下的紋路著色，
並在白色部分用 C1⬤加上淡淡
的陰影。

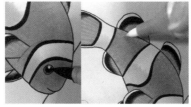

6 眼睛的中心用 100⬤，周圍用 C4⬤著
色。收筆時在淡橘色部分用 0 號○畫上
斑點，營造魚鱗的感覺。

海葵

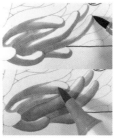

1 用 BV11⬤在下側塗
出陰影，再用 BV000
⬤暈染。受光部分先
留白。

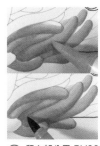

2 留白部分用 RV00
⬤塗滿，暈染整
體。並用 BV11⬤再
次畫出並加深陰
影。

背景

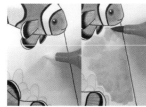

1 使用大量的 0 號○暈染部分海
水。趁墨水變乾之前，隨機塗
上 B12⬤。

2 快速改用 B000⬤暈染整體，呈現不規則
的漸層效果（請參照課程 5）。小部分留
白處稍後補塗即可。

3 黃色的海葵用 Y02⬤塗出陰影，再用 Y00⬤暈
染。留白部分塗上 B000⬤，表現海中深處。

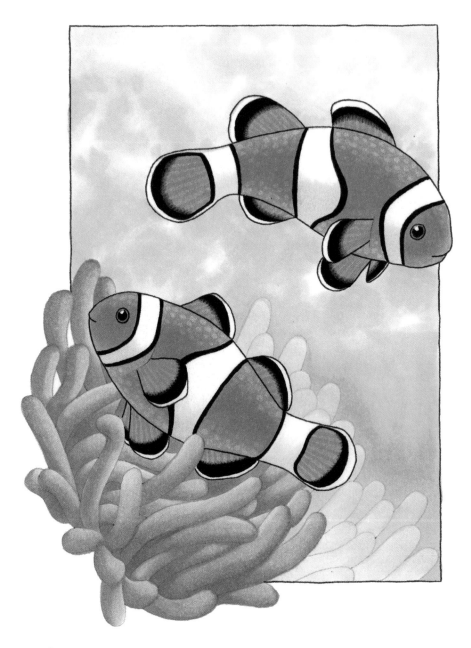

【使用顏色】

小丑魚

YR65　Y02　100　C-7　C-4　R43　C-1　0

海葵

BV11　BV000　RV00　Y02　Y00　B000

背景

0　B12　B000

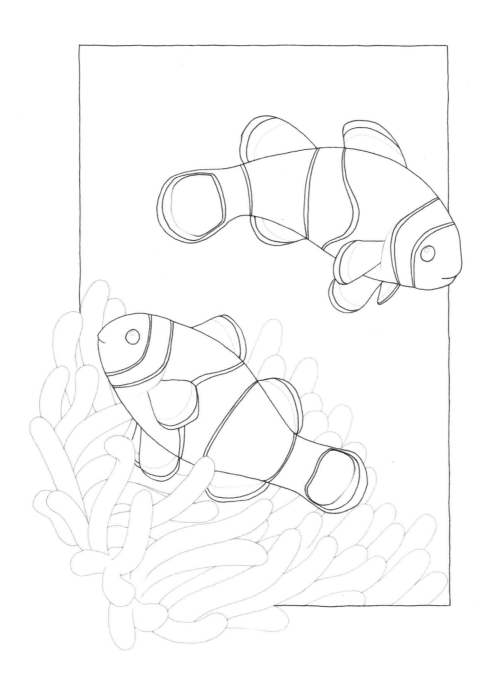

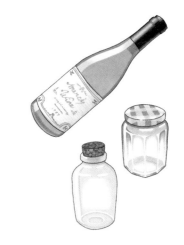

LESSON 16

3 個透明瓶子

以著色分區表現光澤

使用淡色描繪透明瓶子,試著塗上另一側顯現的陰影。深色瓶子的著色重點在於畫出透光感。不論哪一種瓶身都要留白、突顯光澤部分。

果醬瓶

1 有如把光澤部分框起一般,用 W1● 塗出陰影。因為瓶身透明,連底部都要描繪出來。請注意,不要塗到前面光澤部分。

2 用 W4● 於瓶蓋下面、底部厚度、側邊凹陷處,再次加上陰影,內側明亮部分用 0 號○輕輕融合。

3 用 RV00● 描繪格紋。而交疊部分用 R43● 著色。

4 瓶蓋側面和上側凹陷處用 C1● 加上陰影。

酒瓶

1 用 G000● 描繪光澤部分,周圍用 W4● 著色。並用 G000 暈染交界處。

2 陰影用 W7● 著色,受光處和背光處邊緣用 W4● 加上反光。

3 瓶身用 G02● 和 Y02● 疊色,越靠近中心 Y02● 的用色越多,表現出透光感。

4 邊緣用 W4●、G02●、Y02● 疊色畫出深綠色調。光澤部分則留白。

5 光澤部分的上下用 G000● 和 Y000● 撇筆疊色。最後依喜愛的設計描繪酒標即完成。

軟木塞瓶

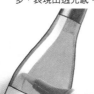

1 重疊 E11● 和 Y00●,畫出軟木塞的基本色調。

2 用 E15● 隨機著色,再用 YR61● 暈染。

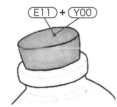

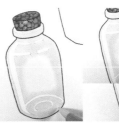

3 用 W7● 筆尖描繪表面的凹凸感,再用 W4● 和 YR61● 暈染。

4 依照果醬瓶的著色要領,用 G000● 塗出陰影。中間使用 0 號○暈染,再用 W1● 描繪陰影。

著色練習

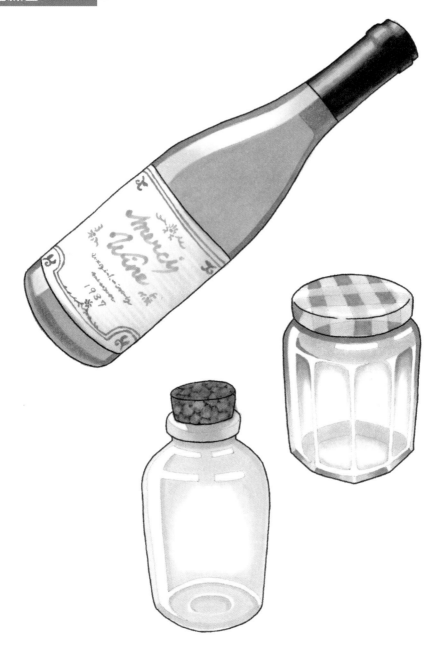

【使用顏色】

果醬瓶

W-1　W-4　0　RV00　R43　C-1

酒瓶

G000　W-4　W-7　G02　Y02　Y00

軟木塞瓶

E11　Y00　E15　YR61　W-7　W-4　G000　0　W-1

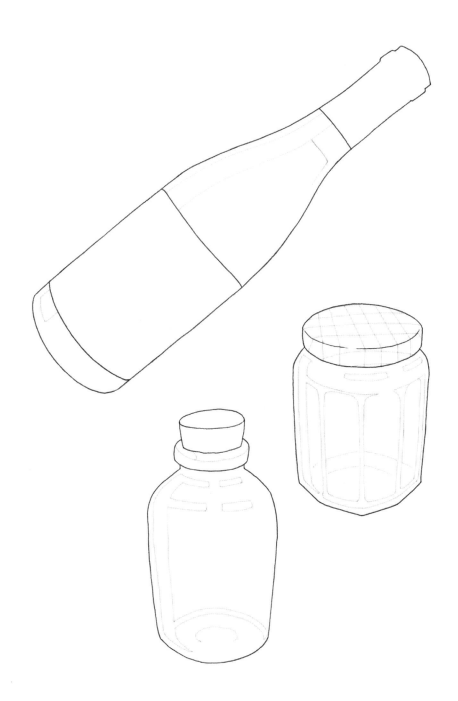

全新錫罐和生鏽錫罐

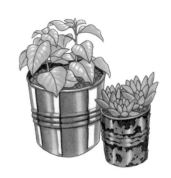

善用灰色的深淺濃淡

使用 C 系列的深淺濃淡來表現錫罐。受光部分明顯留白。生鏽樣貌
則運用少量顏色的重複著色等來描繪表現。

錫罐

1 用 C7●描繪中間凹
凸下的陰影和表面映
照出的影像。

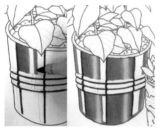

2 用 C4●暈染著色①的表面，再
用 C1●暈染，表現光澤感。

3 留意光線位置，凹凸部分
用 C4●和 C1●著色。

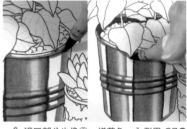

4 罐口部分也像③一樣著色，內側用 C7●
著色。前面葉片下面則用 C4●加上影
子，增加立體感。

泥土

1 用 E15●為泥土顆粒
加上陰影。

2 用 E11●為整體塗滿
泥土顏色。

3 再隨意疊上 W4●。

葉片

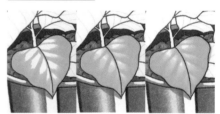

1 應用課程 6，用 G02●向光塗出陰影部分，用
G000●暈染。整體再用 Y02● 塗出黃色調，
就能呈現漂亮的色調。

生鏽

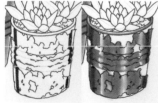

1 與上面的「錫罐」相同，用 C7
●、C4●、C1●描繪出光澤感。

2 用 E15●塗滿生鏽的
地方。

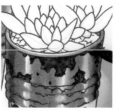

3 點畫塗上 W7●。加深
生鏽與錫罐的交界處，
更能呈現立體感。

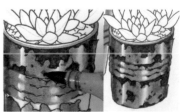

4 用 E15●再次上色，描繪出深色部分。
錫罐部分也畫上點點，營造生鏽感。

【使用顏色】

錫罐			泥土			葉片			生鏽	
C-7	C-4	C-1	E15	E11	W-4	G02	G000	Y02	E15	W-7

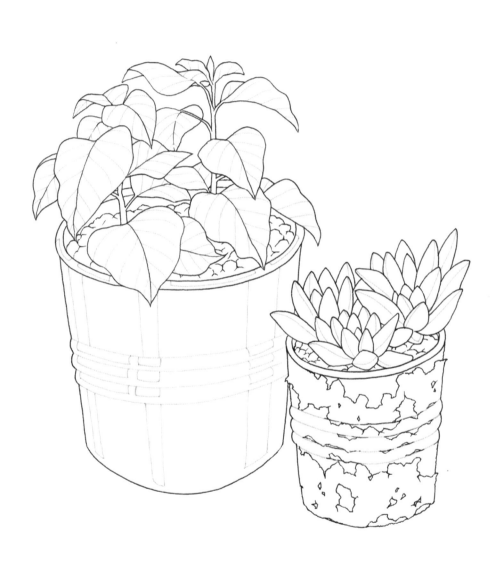

LESSON 18
晴空萬里・烏雲密布・夕陽暮色

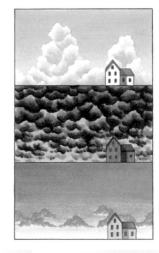

漸層技法為關鍵

3 種天空都用漸層技法表現。雲層留白,為天空上色的要領為快速著色。趁墨水乾之前,毫不猶豫地一口氣塗完。

晴空萬里

1 用 B12 ● 畫出雲層陰影部分。

2 用力點畫出粗點,擴大陰影部分。

3 用 B000 ● 暈染②的上方。

4 用 0 號 ○ 暈染③的上方。著色時要畫出每朵雲的蓬鬆感。

5 在天空後方塗上 B000 ●。

6 不要拘泥雲朵形狀,快速從上方塗上 B12 ●。

7 用 B000 ● 暈染兩個顏色,畫出漸層效果。最後用 B12 ● 調整雲朵形狀。

烏雲密布

1 用 C7 ● 描繪雲層下方的雲朵,並在 C7 的上方用 C4 ● 暈染。

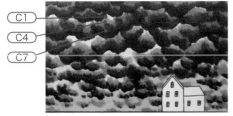

C1
C4
C7

2 後半部稍微減少描繪細節,以表現遠近感。和①的著色方式相同,在整體的 C4 上用 C1 ● 暈染即完成。

夕陽暮色

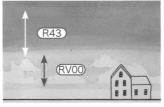

R43
RV00

1 一邊留白雲層,一邊用 R43 ● 和 RV00 ● 畫出漸層。

YR65

2 用 YR65 ● 從 R43 的中段塗到雲層中間的高度。

Y02
Y00

3 從 YR65 的中段疊上 Y02 ●,在其下方塗滿 Y00 ●。

R43
YR65
Y00

4 因為光線從下面照射,用 R43 ● 在雲層上方描繪陰影,並用 YR65 ● 暈染,下側用 Y00 ● 著色。

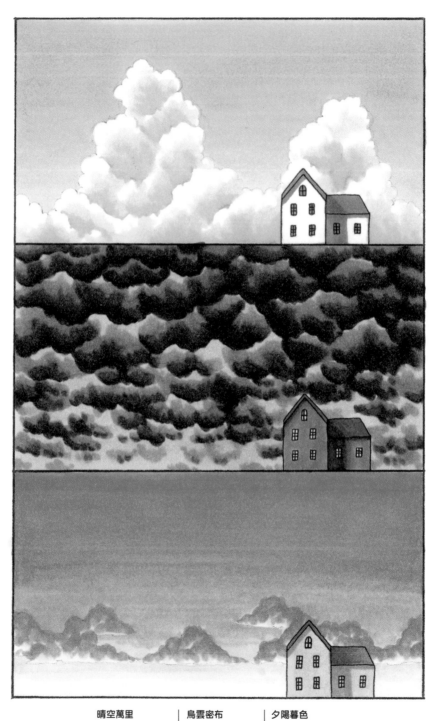

【使用顏色】

晴空萬里　B12　B000　0

烏雲密布　C-7　C-4　C-1

夕陽暮色　R43　RV00　YR65　Y02　Y00

練習頁的下面
請墊上
白紙
（有墊板更好）

3章

人物著色練習

3 第 3 章終於要為大家介紹人物肌膚的著色方法以及
服飾鞋子的著色方法。到這邊我們已經為各種著色
主題表現出陰影和質感，人物也與之相同。

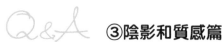

③陰影和質感篇

Q. 不知道哪邊是陰影。

A. 我們不能不觀察實物，單靠想像就突然能畫
出陰影。我們需從反覆觀察實物繪圖的過程
中，才能慢慢掌握學會。為了在著色繪本或
插圖畫好陰影，要從觀察周邊事物開始。只
要觀察受光線照射的高光部分、未受光線照
射的陰暗部分、物品落下的影子等陰影變
化，就能運用在作品繪圖中。

Q. 怎麼決定明亮位置和陰暗部分？

A. 著色之前，要先決定光的方向。依照物品的
形狀而異，隨光線照射的方向，配置明亮部
分和相對的位置的陰暗部分。

Q. 很難畫齊光源位置。

A. 著色之前，試著以箭頭等標示出光線照射的
方向，先試著畫出陰影的部分確認，這點很
重要。但是有時構圖會刻意移除光源，所以
不用太在意，就開心著色吧！

Q. 為了要分別畫出各種質感，應該要留意些甚
麼？

A. 還是要多觀察以及實際接觸。一邊思考觸
感，一邊描繪是很重要。

Q. 要思考如何畫出白色物品的陰影？

A. 因為白色物品很容易反映出周圍的顏色，例
如用接觸地面或地板的相近色塗出陰影，或
配合光線色調塗出基本色調也可以。

Q. 黑色物品也有陰影嗎？

A. 實際上是有的，但是畫插圖時可以省略。如
果想畫出陰影，將基本色塗上深灰色等，或
用黑色塗出陰影也可以。

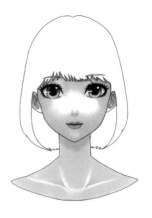

LESSON 19 肌膚、眼睛和嘴唇

掌握臉部起伏，表現瞳孔的清澈感

為了讓臉部表現得明亮不要塗滿顏色，畫出柔和陰影。瞳孔會因留白的亮點表現得更顯水潤與清澈。嘴唇也畫得澎潤立體，能使畫作更具魅力。

肌膚

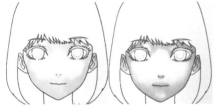

1 用 YR00● 由外往內側撇筆著色，再用 YR61● 加深陰影。這時要在下巴和臉頰疊色，就能呈現立體輪廓。

2 2 個顏色的交界處用 YR000● 自然帶過，用 W4● 加上瀏海的陰影。

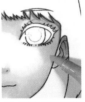

3 用 RV00● 從外側向內撇筆加上腮紅。

嘴唇

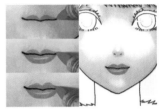

1 用 R43● 畫出嘴唇的形狀。下嘴唇不要塗太濃，避開光澤部分。

瞳孔

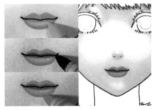

2 光澤部分用 RV00● 暈染，裡側部分用 E15● 加上陰影。光澤部分用 R43● 描繪紋路將更寫實。

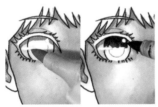

1 用 W4● 加上眼瞼陰影，下側用 W1● 加上眼球陰影。使用 W7● 為瞳孔上部著色。

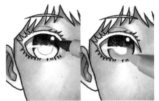

2 用 G02● 從 W7 的上方為瞳孔著色，再用 G000● 暈染下部。

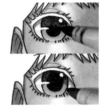

3 瞳孔用 W7● 畫圓著色。瞳孔下部用 G02● 描繪虹膜。

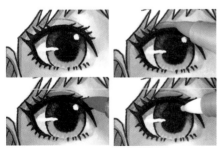

4 用 W7● 塗眼線，再用 100● 塗在眼球的交界。用 R43● 和 RV00● 的漸層加上眼影，並用 0 號○ 調整高光的部分。

脖子

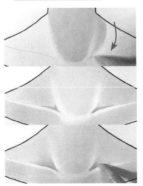

1 用 YR000● 為整個脖子和鎖骨周圍著色。鎖骨和肌膚紋理留白，呈現立體感，鎖骨上方則用 YR61● 加上陰影。然後此處也用 YR000● 暈染。

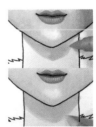

2 用 YR61 在脖子畫出下巴陰影。顏色交界處用 YR000● 稍微融合。

91

【使用顏色】※頭髮也可以參考課程 20 塗上喜歡的顏色。

肌膚、脖子				嘴唇			瞳孔								
YR000	YR61	W-4	RV00	R43	RV00	E15	W-4	W-1	W-7	G02	G000	100	R43	RV00	0

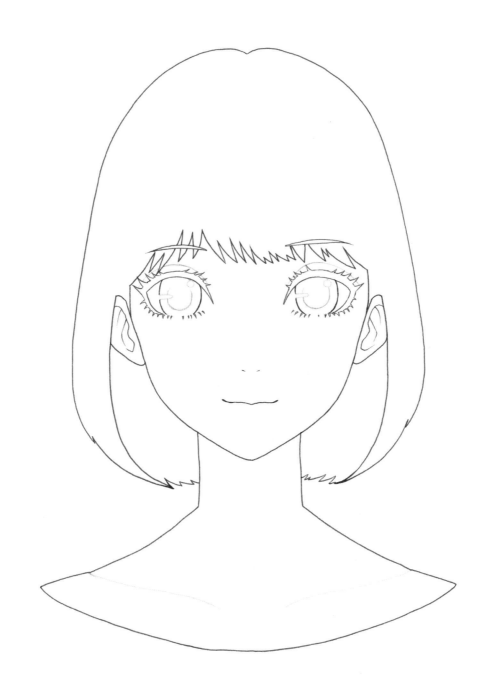

LESSON 20

4 種各色髮型

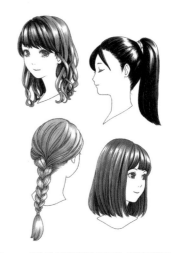

以細膩線條表現光澤秀髮

掌握髮流,用立體並排的細線表現頭髮。將筆直立,使用筆尖,試著
細心一筆一筆描繪。著色重點為以一定速度撇筆描繪。

直髮

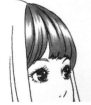 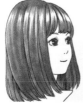 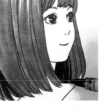 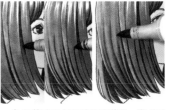

1 思考光澤位置,用 E15●上下撇筆著色。

2 臉龐兩側的長髮也用相同方式著色。隨處留下細長的光澤部分,用 E15●再次著色加上陰影。

3 用 W7●加深陰影。主要在髮尾和髮絲間隙加入線條。

4 收筆時用 E15●再次著色,與 W7融合。

馬尾

※描繪髮際線時,先為肌膚著色。

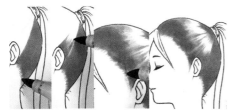 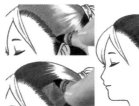 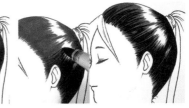

1 用 C4●塗上基本色調。與直髮一樣,保留光澤部分,再上下撇筆著色,朝肌膚細細撇筆描繪出髮際線。

2 用 C7●加深髮際線,朝光澤部分塗上細線。這時塗上比基本色調灰色更短的線條。

3 保留②,並用 100●加上陰影。描繪出一絲絲秀髮。

捲髮

 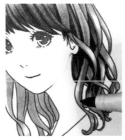

1 光澤部分留白,並用 W4●畫出捲髮蓬鬆的部分。

2 用 W7●在裡側部分和髮絲間隙加上陰影。

髮辮

 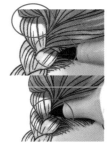

1 每一節髮辮的光澤部分都留白,並用 E11●→Y02 疊加著色。

2 用 W4●在髮辮上方塗上明顯的陰影,並在下方撇筆加上自然陰影。

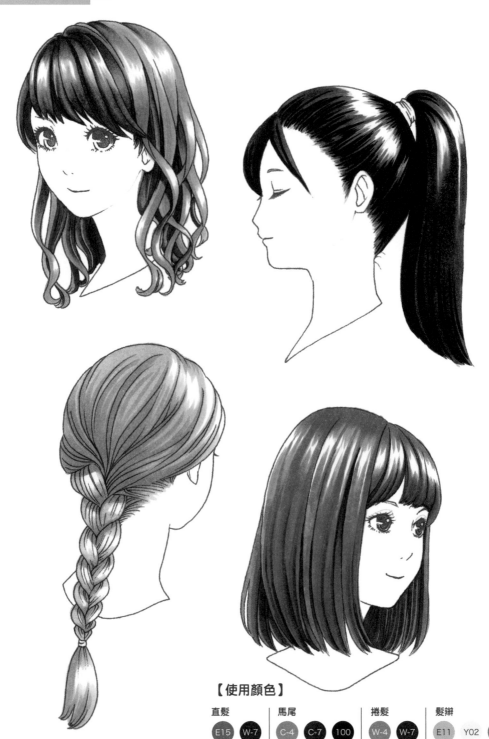

【使用顏色】

直髮		馬尾			捲髮		髮辮		
E15	W-7	C-4	C-7	100	W-4	W-7	E11	Y02	W-4

各種手勢

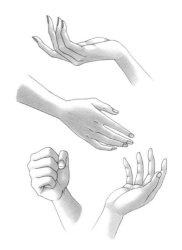

清楚區分畫出光亮與陰暗

手需要表現複雜的陰影變化，每個關節都清楚畫出明暗之分，就能呈現立體感。讓我們使用 2 種顏色，來掌握各個特徵描繪陰影。

握拳

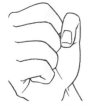
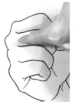

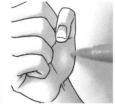

1 用 YR000 ● 塗至第 2 個關節，想像畫出方形輪廓。

2 向光撇筆，塗出手指間與第 3 個關節的陰影部分。小指下面部分（小魚際）畫出球體狀，並在大拇指根部和手腕加上陰影。

3 用 YR61 ● 加深①和小指根部紋路的陰影。大拇指根部球狀著色，指甲根部也加上陰影，呈現立體感。

4 ③的陰影部分使用 YR000 ● 稍微暈染，畫出平滑的肌膚。

手心朝上

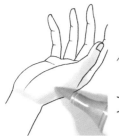
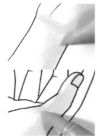
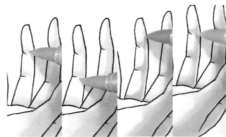
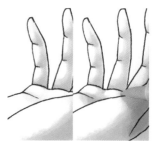

1 用 YR000 ● 在大拇指根部加上陰影畫出球體狀。

2 塗出手腕陰影，也著色區分出大拇指的澎潤感。

3 在指關節紋路上加上陰影。側邊縱向塗滿顏色。用 YR61 ● 加深陰影，再用 YR000 ● 暈染。

4 用 YR61 ● 加強手掌澎潤感和整體的陰影，並用 YR000 ● 畫出漸層平滑肌膚。

手背

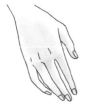

1 用 YR000 ● 為整個手背和手指（面向）的左側加上陰影。

2 用 YR61 ● 在每個關節上下撇筆加上陰影，也畫出第 2 個關節的紋路會更寫實。

3 留意大拇指根部為三角形。重複著色，加深手背和手腕陰影。

4 整體用 YR000 ● 融合，第 3 個關節再用 YR61 ● 加上陰影。

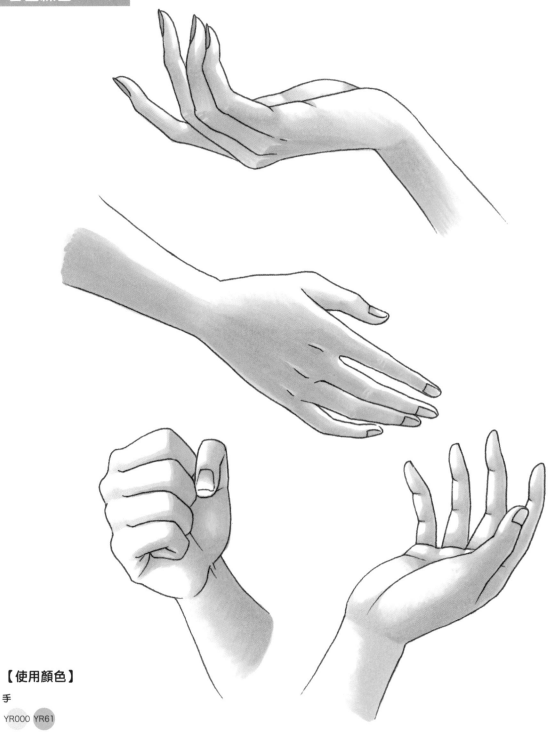

【使用顏色】

手

YR000 YR61

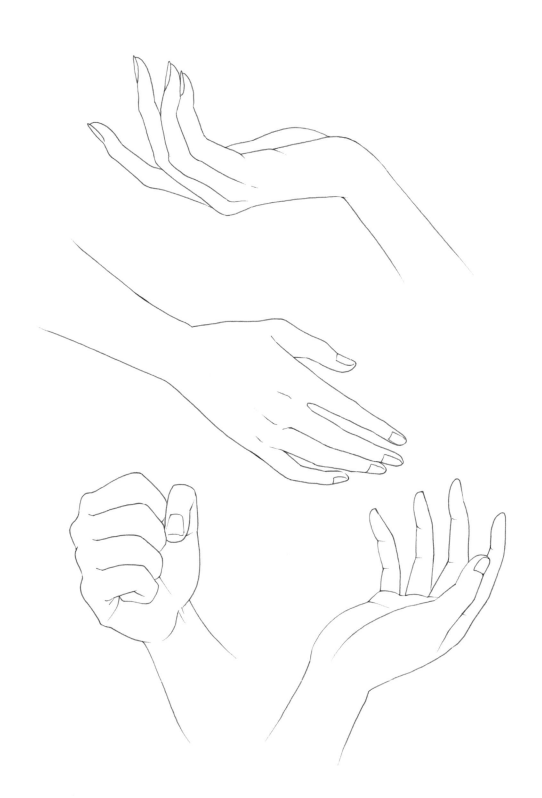

服飾描繪①
綢緞和蕾絲

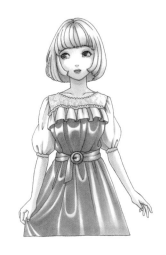

以清晰留白表現光澤

只要使用淡色和暈染就能表現布料質感。相反的，用深色並留白表現
光澤部分，則能描繪出緞面質感。一邊思考光澤位置，一邊著色吧！

緞面禮服

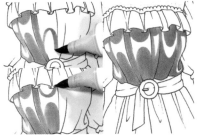

1 胸前布料澎起部分的光澤清楚留白，用 BV11● 著色。

2 光澤部分的下側用 BV000● 稍微暈染柔和邊界。

3 用 C4● 在布料裡面和荷葉邊下面加上陰影。若顏色過淡可再次著色。

4 裙子部分也用相同方式著色。

荷葉邊

1 用 W1● 在荷葉邊側邊、中央凹陷處、裡面等加上陰影。

2 在①處疊上 RV00●。

3 用 W4● 於荷葉邊內側和裡面加上陰影。

袖子

 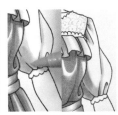

1 用 W1● 加上陰影。肩膀、袖口皺褶都要加上明顯陰影。

2 在肩膀以及袖口疊上 RV00●，並用 W4● 於部分加深陰影。

蕾絲

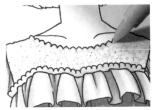

1 蕾絲細緻的荷葉邊用 RV00● 塗滿顏色。

2 在突出部分的每個中心，都用 W1● 點畫。

3 用 RV00● 為整片蕾絲布料著色，並用 W1● 一一為刺繡加上陰影。

金屬配件

1 用 Y02 著色，光澤部分留白。

2 在①處疊上 E15 ● 即完成。

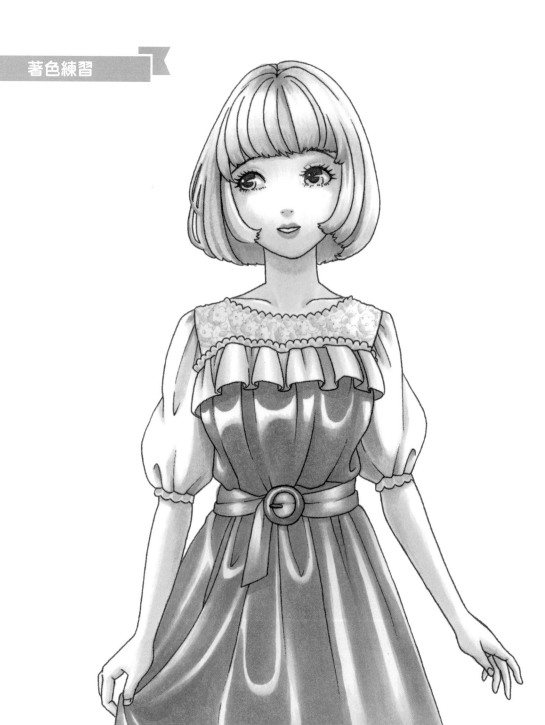

【使用顏色】

禮服	荷葉邊、袖子、蕾絲	金屬配件

BV11　BV000　W-4　　W-1　RV00　W-4　　Y02　E15

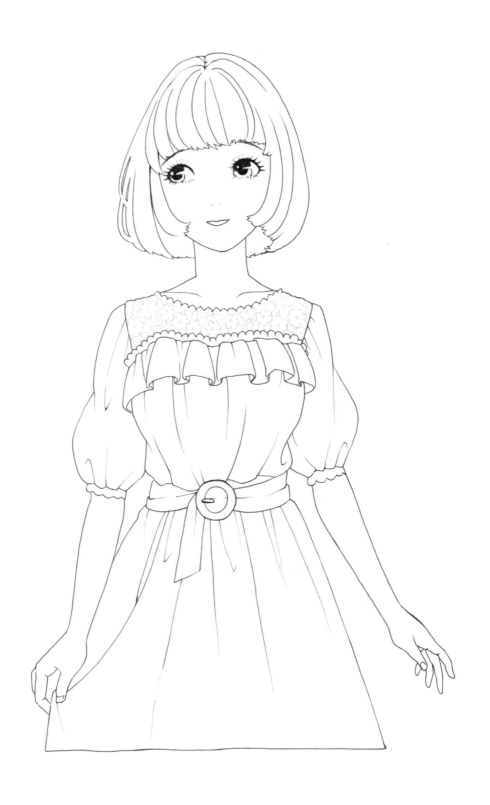

LESSON 23 服飾描繪② 毛衣和格紋

用細膩陰影表現材質厚度

毛衣和毛茸茸布料不只需要打上底色，還要清楚描繪出陰影，才能表現出布料的厚實感。讓我們一起活用筆尖畫出質感吧！

裙子

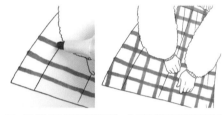

1　用 E15● 描繪格子紋樣。如果很難畫出粗細相同的線條，就利用中方筆頭。線條不要過於整齊比較自然。

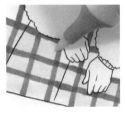

2　網眼中間用 Y02 ● 塗滿顏色。

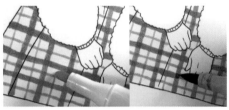

3　用 R43● 在②上描繪細格子紋。在①重疊的地方用 G02● 塗成方形。

開襟衫

1　側邊陰影用 W4● 畫上大量的細短線。肩膀縫線和胸下等也描繪上細線。

2　用 W1● 稍微暈染①的部分。

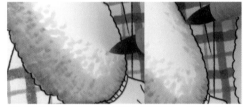

3　和①相同，直接在比①更大的範圍上，描繪大量的細短線。也同樣描繪在另一邊，營造立體感。

毛衣和帽子

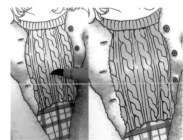

1　整體用 YR02 著色，並由上往下分別塗上 G02●。胸前澎起部分保留黃色營造立體感。

2　用 W4● 加上陰影。領圍下側和直線、裡側，都由下撇筆，更在粗繩編部分描繪出立體陰影。

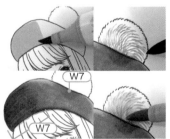

3　用 YR02 、G02● 著色，並用 W7●→W4● 疊色畫出漸層。絨球用 W4 描繪毛流，並從中心快速疊上 W1●。

107

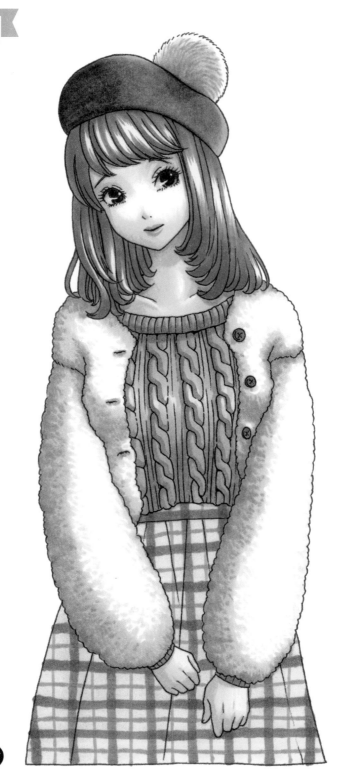

【使用顏色】

裙子

開襟衫

毛衣和帽子

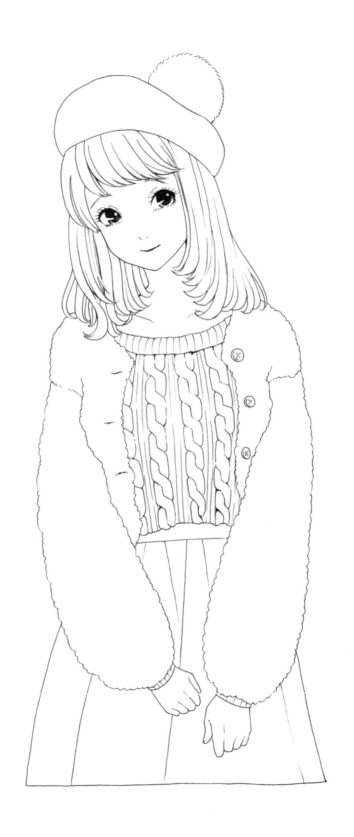

LESSON 24 服飾描繪③ 皮革、丹寧和豹紋

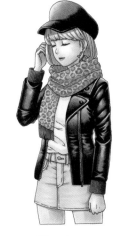

以漸層表現皮革光澤和丹寧質感

丹寧用顏色不均的漸層表現，外套用接連的小漸層表現光澤。雖然有
些難度，但請固定光源位置，一一細心著色。

裙子

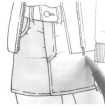

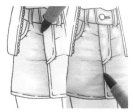

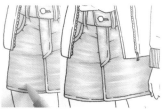

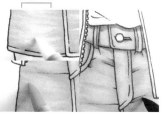

1　用 B000 ● 為整體橫向著色。

2　用 B12 ● 從每一裙片的側邊撇筆著色。以部分畫線表現皺褶。

3　改用回 B000 ● ，以部分畫線營造丹寧染色不均的樣貌。

4　大腿部分用 0 號○脫色並在上面塗上 G000 ● ，呈現古著感，再用 B12 ● 加深陰影。

外套和帽子

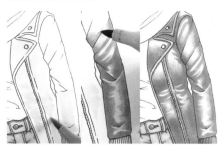

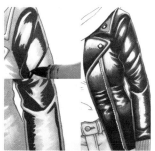

C7
100
C4
C1

1　用 C1 ● 畫出受光位置。再用 C4 ● 塗出陰影位置。著色重點為皺褶多的部分加上細細的陰影。

2　用 100 ● 著色，再次加深陰影部分。部分保留①的 C4，並用 C7 ● 暈染顏色交界處。

3　再於②用 C4 ● 暈染 C7 著色處，來表現光澤。

4　帽子依照 100 ● →C7 ● →C4 ● →C1 ● 的順序著色。

圍巾

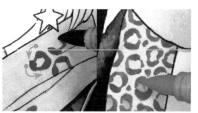

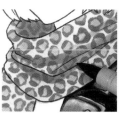

1　用 W1 ● 為整體著色，再於整體疊上 E000 和 Y00 ，畫出布料色調。

2　流蘇用 E15 ● 著色，用 W4 ● 加上陰影。

3　用力點畫再突然收起力道，重複 2～3 次畫圓（E15 ● ）。再於圓中塗上 YR61 ● 。

4　收筆時用 W4 ● 為整條圍巾加上陰影。

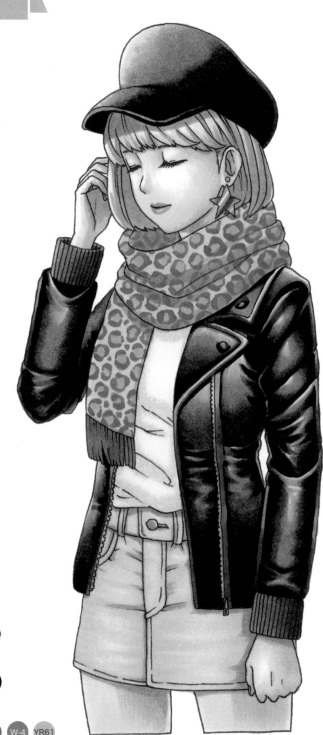

【使用顏色】

裙子

 B000 B12 0 G000

外套和帽子

 C-1 C-4 C-7 100

圍巾

 W-1 E000 Y00 E15 W-4 YR61

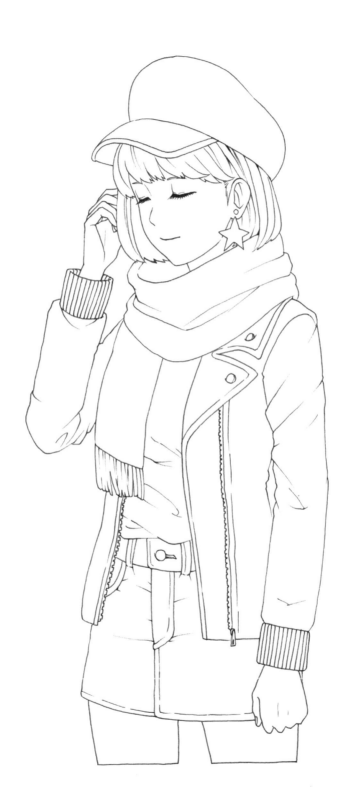

涼鞋和帆布鞋

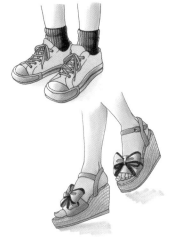

使用淡色表現反光

除了要著重腳上鞋子的質感,利用陰影側反射出地板顏色,更能提升
整體氛圍。可運用於各種場面,所以不要害怕,試著疊色看看吧!

涼鞋

1 用 R43● 在緞帶以及鞋帶陰影側著色,並用
RV00●暈染出光源從畫面左側照射的感覺。

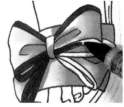

2 用 C7● 畫出緞帶塗樣。

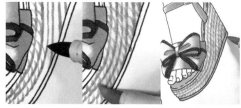

3 用 W4● 描繪出鞋底質感。畫出一致的橫線後,描繪
如繩子般的斜向細線。整體加上 W1●,並在鞋底部
分用 E11● 著色。

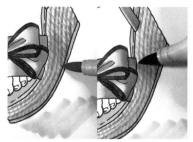

4 地面用 BV000● 著色,③部分的陰影
側也用相同顏色疊色。緞帶陰影側用
BV11● 著色,就能呈現反光樣貌。

帆布鞋

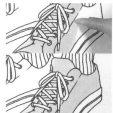

1 帆布用 B000● 塗滿
顏色。

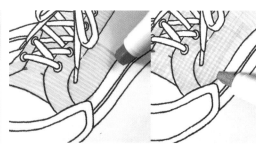

2 用 B12● 中方筆頭的筆尖描繪細細的網眼,營造帆布質
感。不需一口氣畫完,可分成數個區塊描繪。

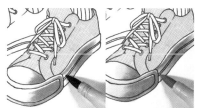

3 用 W4● 和 W1● 加上橡膠皮部分的陰
影。受光側留白,橡膠皮的陰影上部稍稍
留白,這樣可呈現立體感。

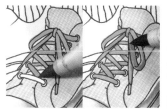

4 使用 G02● 為鞋帶著色,並使用
W4● 塗上陰影。

5 襪子畫出 C7●→C4
●→C1● 的漸層。

6 與涼鞋相同,地面以
及鞋子的陰影側用
G000● 表現反光。

115

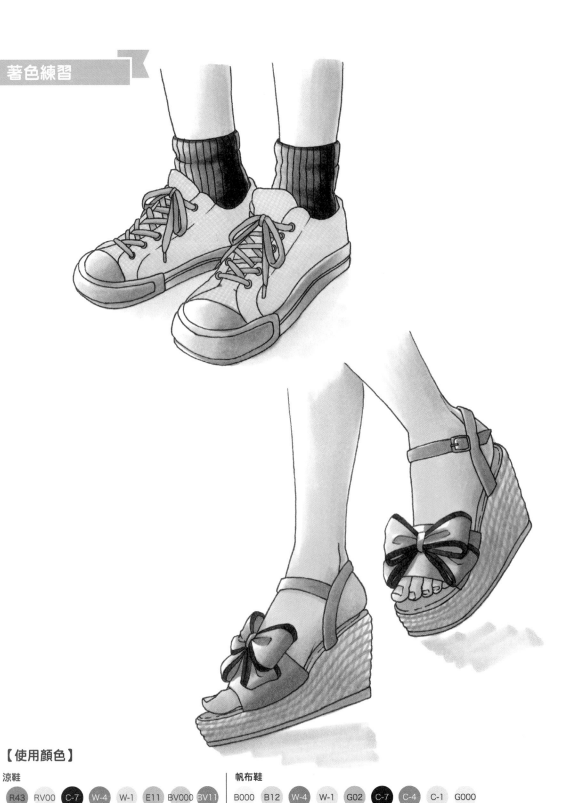

【使用顏色】

涼鞋

R43　RV00　C-7　W-4　W-1　E11　BV000　BV11

帆布鞋

B000　B12　W-4　W-1　G02　C-7　C-4　C-1　G000

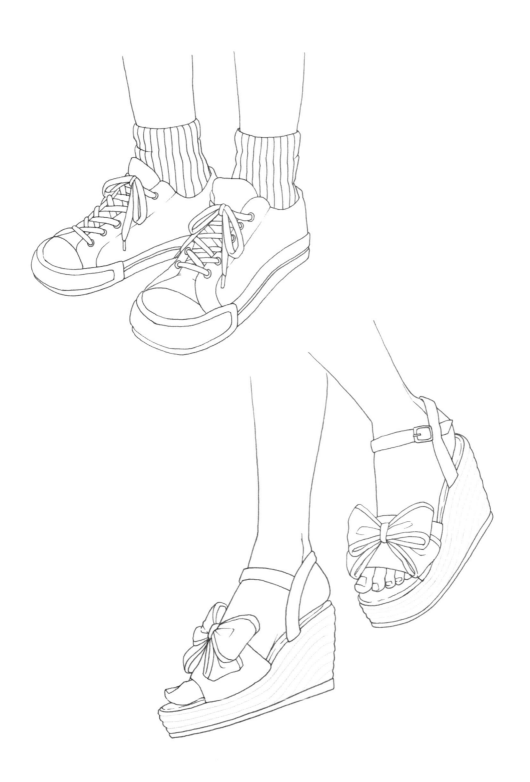

練習頁數的下
面請墊上
白紙
（有墊板更好）

4章

試著為一張插圖著色
（出自5位畫家）

在這一章，讓大家體驗為 5 位 COPIC
麥克筆畫家插畫著色的樂趣。
大家也可以一邊參考使用色彩與著色
技巧，一邊畫出屬於自己的色彩！

LESSON 28 香琳（かりん）

個人簡介
出身、住在大阪府的類比派插畫
家，主要在關西工作。使用 COPIC
麥克筆等酒精性麥克筆，描繪出多
幅以少男少女為主題的鮮豔畫作。

喜歡 COPIC 麥克筆的理由！
快乾、顯色，喜歡的理由不勝枚
舉，尤其最愛的是色號超多！其
中，極淡色不但色彩美，還適合用
於任何物件的著色，真的是超級好
用的萬能色。

LESSON 26 きぃか

個人簡介
出身岐阜縣。畢業於愛知縣立藝術
大學。喜愛礦物、植物等大自然主
題，以 COPIC 麥克筆從事作品繪
製的工作。

喜歡 COPIC 麥克筆的理由！
可在畫作上調色。例如：想帶一點
黃色的地方，只要疊上黃色即可，
即便要多塗幾次才能畫出想要的顏
色也沒關係。可靈活運用並調出多
種色彩，讓人樂在其中。

LESSON 29 まりぽり

個人簡介
喜歡描繪可愛物品、美味食物和女
孩。主要活躍於 SNS 展示與舉辦
活動等各個領域。

喜歡 COPIC 麥克筆的理由！
有超多色號，能簡單輕鬆地表現出
我想像的構圖，而且可以調製出我
專屬的原創色彩，這些都很讓我喜
愛與心動。加上有補充用的墨水，
可以更長久使用，所以性能價格比
也超高！

LESSON 27 のはな はるか

個人簡介
繪本作家。主要繪本作品有：
『109 隻動物超級馬拉松』
（Hisakata Child）、『小兔子公
寓』（KUMON 出版）、『白雪公
主的 10 樓城堡』（PHP 研究所）
等。

喜歡 COPIC 麥克筆的理由！
構圖細膩的繪圖也很好著色。墨水
快乾，不會弄髒手和衣服，一定能
塗出相同顏色。筆蓋多彩可愛，賞
心悅目。

LESSON 30 ユエ

個人簡介
住在北海道的插畫家。作品散見於
遊戲角色、藝術家商品、書籍，並
擔任插畫講師，活躍於各個領域。
曾在 COPIC AWARD 2019 獲得
種村有菜審查員賞。

喜歡 COPIC 麥克筆的理由！
很喜歡它打開筆蓋即能作畫的方便
性。一邊想著可以畫出甚麼樣的圖
畫，一邊一點一滴地收集色號，這
是我學生時代的美好回憶。

小小森林裡

為了呈現理想的色彩，準備了約 20 種紙張挑選。COPIC 麥克筆的表現技法與紙張的挑選密切相關。請大家一定要挑選出喜愛的紙張。（きぃか）

主要使用色彩

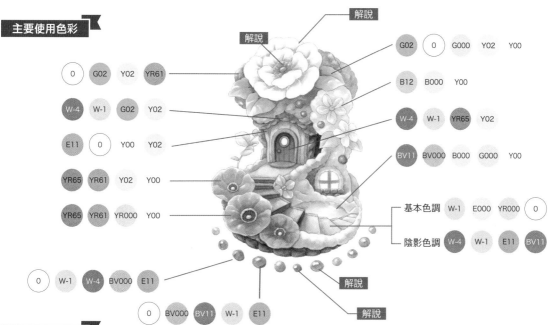

解說

0　G02　Y02　YR61

W-4　W-1　G02　Y02

E11　0　Y00　Y02

YR65　YR61　Y02　Y00

YR65　YR61　YR000　Y00

0　W-1　W-4　BV000　E11

0　BV000　BV11　W-1　E11

G02　0　G000　Y02　Y00

B12　B000　Y00

W-4　W-1　YR65　Y02

BV11　BV000　B000　G000　Y00

基本色調　W-1　E000　YR000　0

陰影色調　W-4　W-1　E11　BV11

解說

黃色花朵

1　用 YR61●塗出花瓣陰影部分，再用 Y02● 和 Y00 一邊暈染陰影部分，一邊畫出漸層。最亮的部分留白不著色。

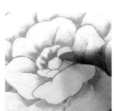

2　用 YR61●為花蕊塗出深色陰影。

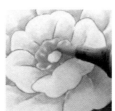

3　用 Y02● 融合整體。

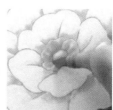

4　用 R65●加上最深的陰影，增加變化。

石頭 1

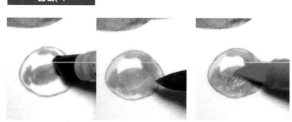

1　用 W4●塗出基本色調。使用中方筆頭描繪，自然留下光澤處。再使用 W1● 暈染。

2　疊上 RV00●，補上紅色調。

石頭 2

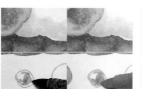

1　光澤部分留白不塗的同時，用 BV11● 和 RV00● 為整體著色。

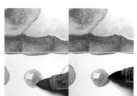

2　用 E11● 和 W1● 塗在右下的陰暗部分，並在上面疊上 BV000●。

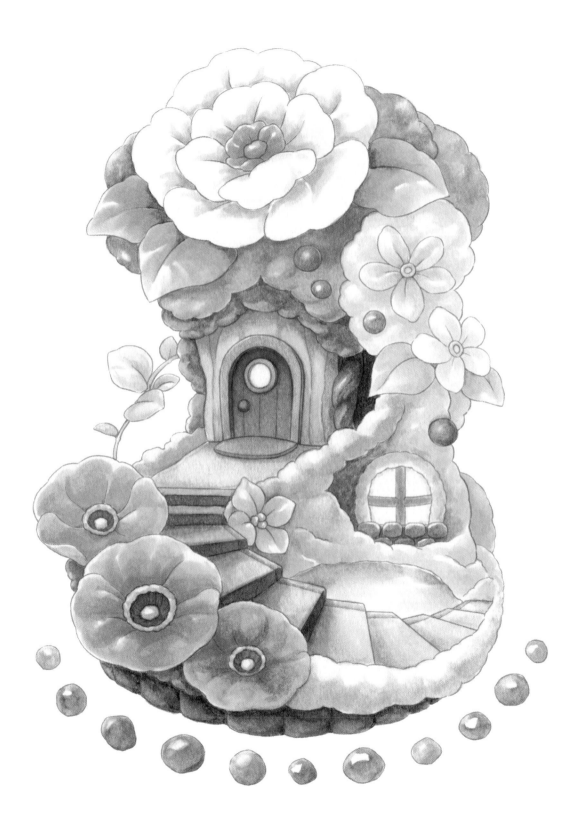

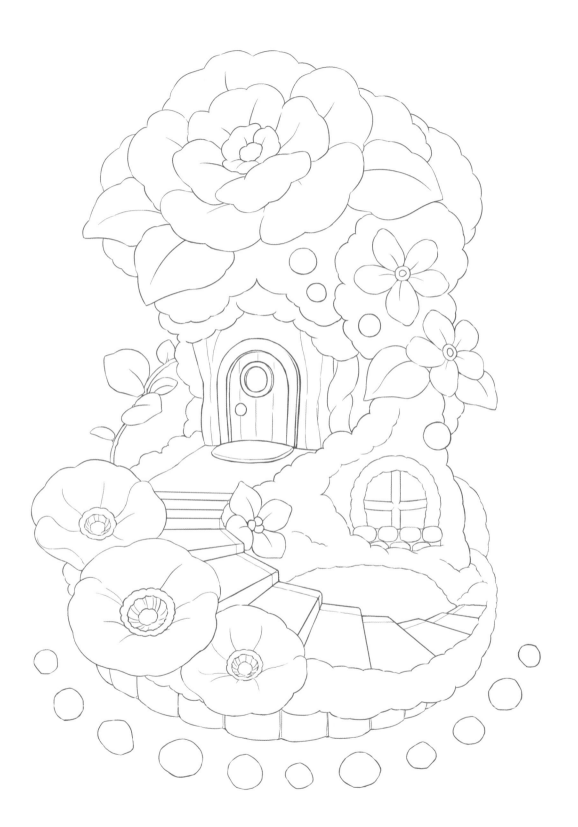

小熊家族的家，生日派對正要開始

咦？COPIC 麥克筆色組沒有這種顏色？當你疑惑時，那請試著『多多利用混色』。混合顏色將產生全新的色彩喔！要用甚麼色彩畫出甚麼樣的家，由你掌控！（のはなはるか）

主要使用色彩

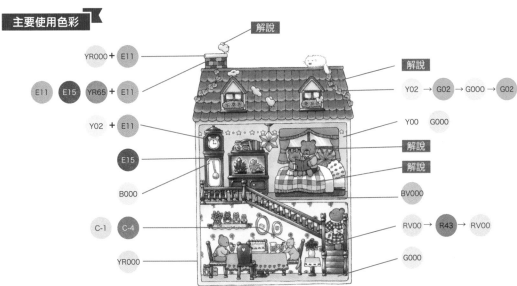

解說

YR000 + E11

E11　E15　YR65 + E11

解說

Y02 → G02 → G000 → G02

Y02 + E11

Y00　G000

E15

解說

解說

B000

BV000

C-1　C-4

RV00 → R43 → RV00

YR000

G000

常用混色

1　E11 + E15 = ● 階梯的顏色

2　Y02 + E11 = ● 星星燈的顏色

3　Y00 + G000 = ● 灰色貓咪的緞帶顏色

4　B12 + G02 = ● 窗簾的顏色

5　RV00 + YR000 = ● 桌巾的顏色

6　G02 + E11 = ● 熊爸爸的背心顏色

7　R43 + BV000 = ● 礦石（左）的顏色

小雞

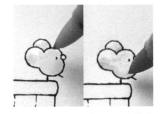

用 Y02 ● 塗出基本色調。光線從上而來，所以翅膀上端留白不塗。陰影用 YR61 ●，鳥喙則用 YR65 ● 著色。

屋頂

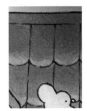

屋瓦的上面部分用 R43 ●，下面用 YR61 ●，畫出漸層效果。

被套

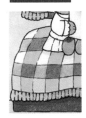

縱向用 B12 ●，橫向用 BV000 ● 著色，重疊部分用 BV11 ● 著色，畫出格紋圖樣。

熊

臉用 E11 ● 均勻著色。鼻子上面和耳朵邊緣塗上 E15 ●，並趁墨水快乾之前，用 E11 ● 暈染開。緞帶和衣服用 RV00 ●、YR61 ● 混色，再用 R43 ● 塗上陰影。

125

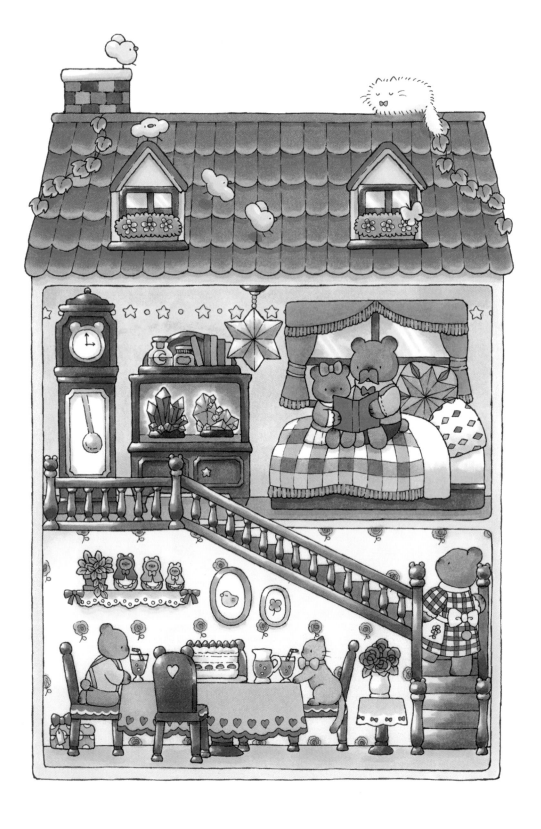

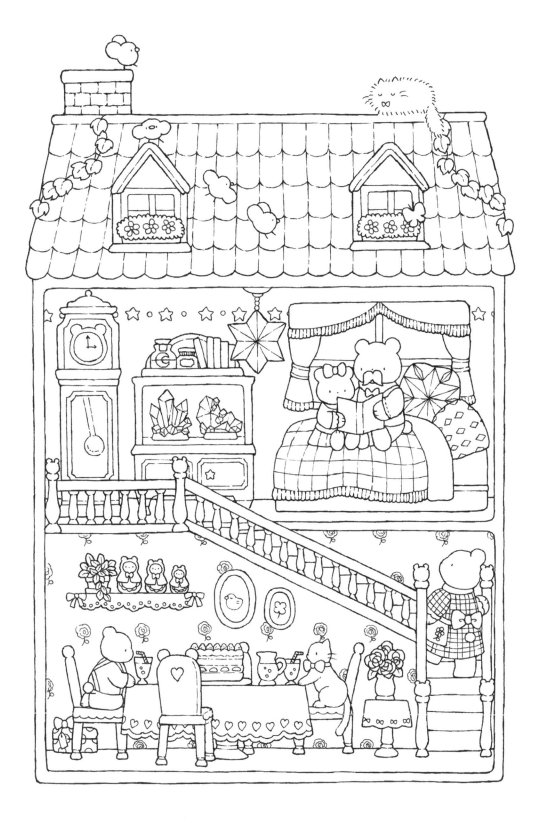

LESSON 28

愛麗絲夢遊日本

這是一幅和風版的愛麗絲夢遊仙境。
漸層依照深色→中間色→淡色的順序著色，請留意顏色的交界處要充分融合均勻。（香琳）

主要使用色彩

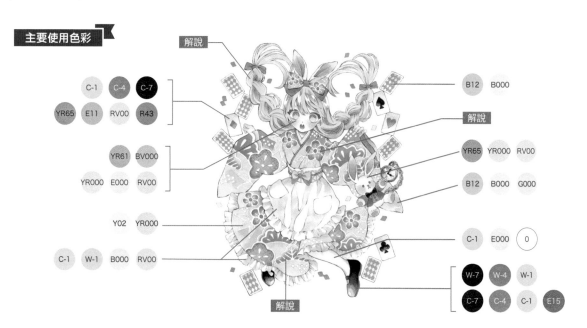

解說

C-1　C-4　C-7
YR65　E11　RV00　R43

YR61　BV000
YR000　E000　RV00

Y02　YR000

C-1　W-1　B000　RV00

解說

B12　B000

解說

YR65　YR000　RV00

B12　B000　G000

C-1　E000　0

W-7　W-4　W-1
C-7　C-4　C-1　E15

梅花圖樣

1 中心以及花瓣邊緣塗上少許 R43●。

2 再將該處依照 YR65●→E11●的順序著色，暈染出漸層效果。

松樹圖樣

1 避開留白部分，下部分用 G02● 著色。

2 將該處依照 B12●→G000●→Y02● 的順序，往上暈染著色，塗出漸層效果。

瞳孔

1 用 E15●+W4● 疊色塗上眼線，用 W1● 畫出眼白的陰影。

2 瞳孔的上部使用 B12● 著色，再用 BV11● 疊色。瞳孔下部用 B000●。下眼瞼用 YR65● 著色，加上紅色調。

頭髮

1 瀏海明亮部分以及髮尾以外的地方用 Y00 著色，並再疊上 YR000●。

2 明亮部分的周圍和陰影部分用 E11● 著色後，再疊上 BV000●。

3 作為強調色，與衣服相同，在髮尾和髮絲下面塗上 B000●。

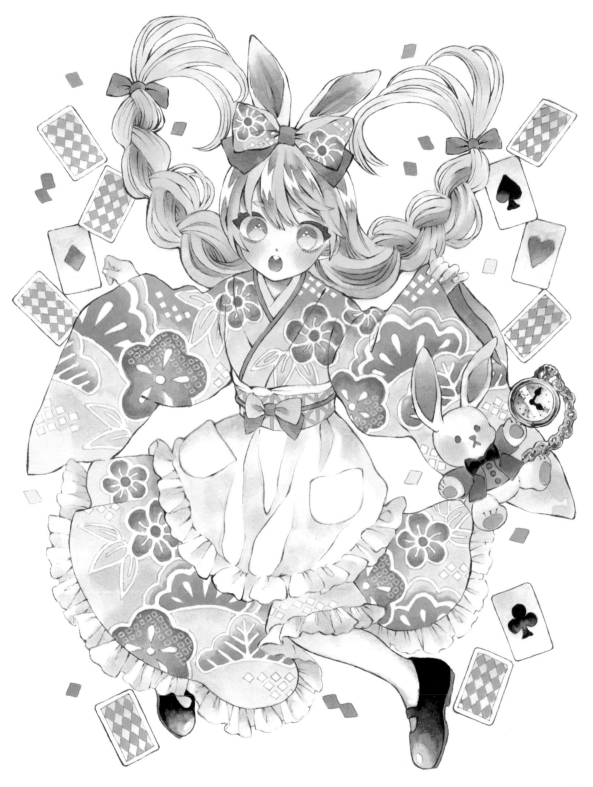

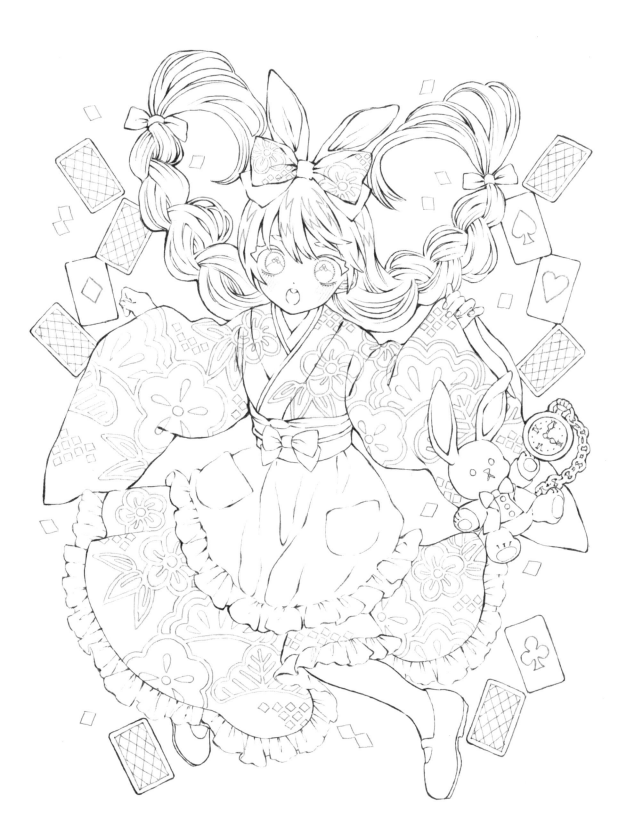

Happy Cafe Time

以外觀可愛的咖啡菜單看板為構想的繪圖。用喜愛的色彩,為邊框的緞帶和彩帶、四散的甜點著色看看吧!蛋糕和鬆餅的海綿糕體、哈密瓜汽水,塗上黃色後會更像實物。(まりぼり)

主要使用色彩

追加畫材:白色原子筆

海綿糕體 E000 Y00

焦香 E11 E15 氣孔 E11 E000

BV000 BV11 W-1

基本色調 E000 Y00

焦痕 E15 YR65 E000

側面 E000 Y00 上面 E15 E11 YR65

側面的氣孔 E11 YR65

紅色 E15 R43

白色 W-4 W-1

RV00

C-4 C-7 C-1

解說

解說

RV00 R43 E15

解說

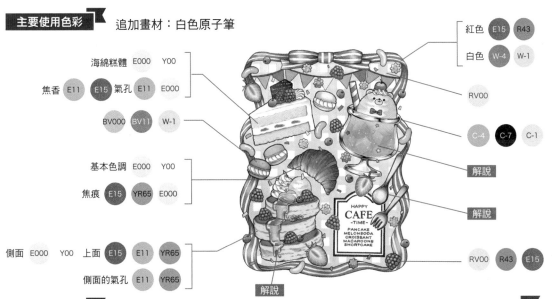

冰淇淋汽水

1 為了突顯黃色調,先用 Y02 ● 為整體著色。

2 避開冰塊和星星,由下至上重疊塗出 G02 ●～G000 ● 的漸層效果。

3 冰塊的陰影面使用 G02 ● 加深,受光部用 G000 ● → Y02 ● 著色。

4 用 G02 ● 加上陰影,並用 Y02 ● 脫色,突顯冰塊的樣貌。

餐具

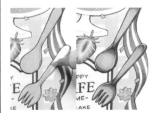

全部用 Y02 ● 著色。邊緣留一點空隙,用 E15 ● 和 YR65 ● 漸層塗出金色陰影,再用 Y02 ● 暈染。

糖漿

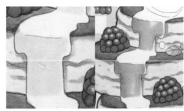

1 側面右邊留一點空隙,用 E000 ● 著色再疊上 Y00 ● 。光澤部分留白,再用 YR65 ●、YR61 ● 畫出漸層效果,並用 Y02 ● 暈染。

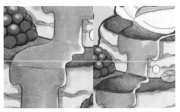

2 上層全部先用 E11 ● 著色。右側邊緣留白不塗。其上用 E15 ●～E11 ● 由外側往內側,塗出漸層效果。

3 在上層塗上 YR65 ●,並用 E11 ● 和 YR65 ● 畫出陰影,表現糖漿流下的樣子。

4 使用白色原子筆補上光澤。上面用 E15 ●、側面用 E11 ● 以及 YR65 ●,畫出糖漿流下的陰影。

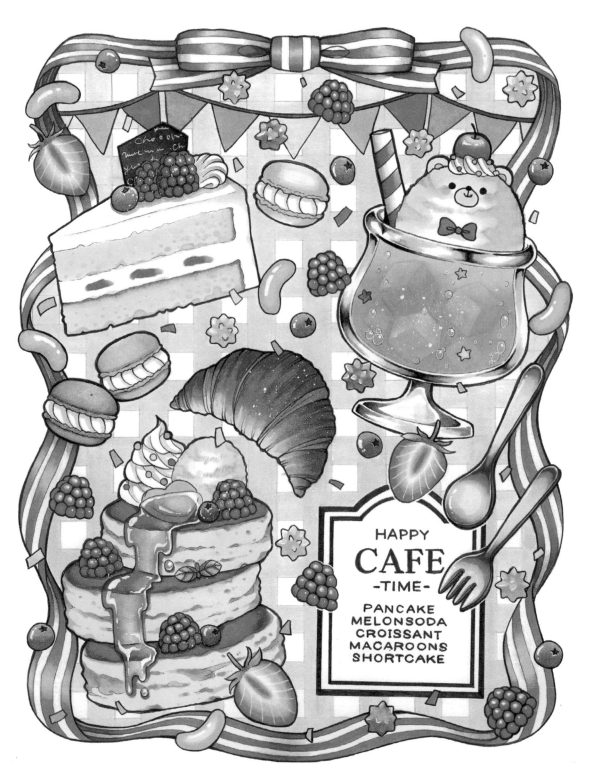

HAPPY
CAFE
-TIME-

PANCAKE
MELONSODA
CROISSANT
MACAROONS
SHORTCAKE

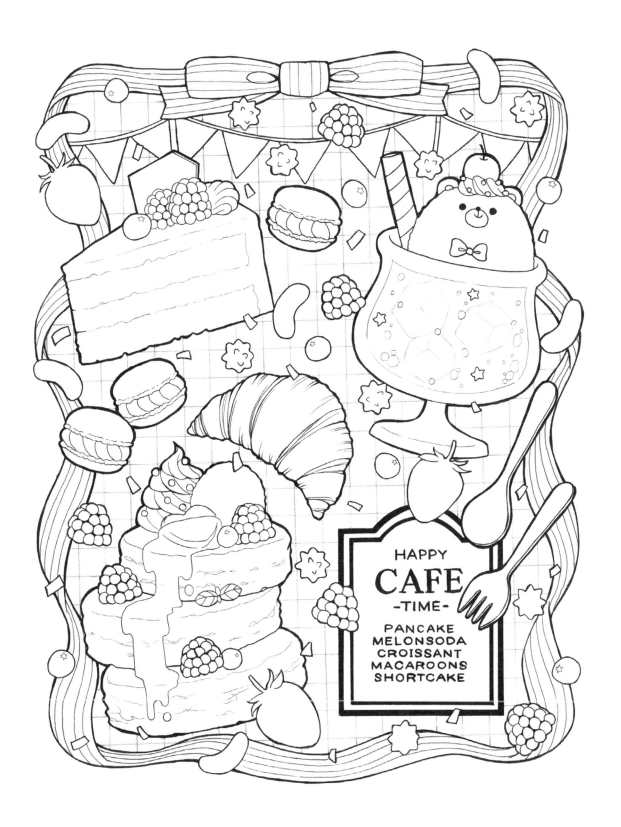

HAPPY
CAFE
-TIME-

PANCAKE
MELONSODA
CROISSANT
MACAROONS
SHORTCAKE

藍色美人魚

基本色調同為藍色，但分別搭配上灰色、紫色、綠色，就能有不同的效果。依照疊色的方式享受色彩多變的樂趣，讓人開心著色。（ユエ）

使用色彩

追加畫材：白色原子筆・色鉛筆

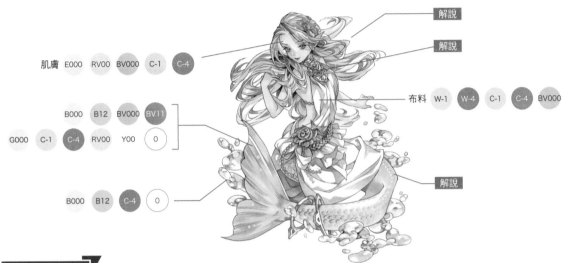

解說

解說

肌膚 E000　RV00　BV000　C-1　C-4

布料 W-1　W-4　C-1　C-4　BV000

B000　B12　BV000　BV11

G000　C-1　C-4　RV00　Y00　0

解說

B000　B12　C-4　0

裝飾

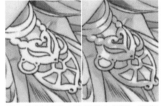

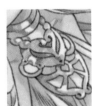

1 先用 Y00 塗出基本色調。留意呈現出表面凹凸的樣貌，再疊上 E11。

2 用 W4 和 C4 畫出陰影，再疊上 E11 表現金屬光澤。

3 頭上的寶石用 Y02、R43，胸前的寶石則用 G02、B12，而貝殼則用 YR61、YR65、R43 著色。

4 用白色原子筆和黑色色鉛筆加強輪廓表現。

5 最後觀察整體協調感，用 YR65 加上紅色調。

頭髮

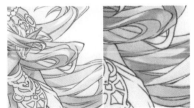

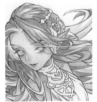

鱗片

1 用 B000 和 BV000 兩種顏色分別塗出基本色調。留意反光部分，留白不塗。之後用 C1 和 C4 畫出髮束的樣子。

2 藍色系顏色上方補上 B12，紫色系顏色則補上 BV11。

3 用 W7、C7 加上陰影，並用 C4 暈染。用白色原子筆加上白色，表現海水的泡沫。

為了表現鱗片的明亮部分，用 0 號○的筆尖，以敲點的方式脫色。待乾了之後，再用白色原子筆加強。

137

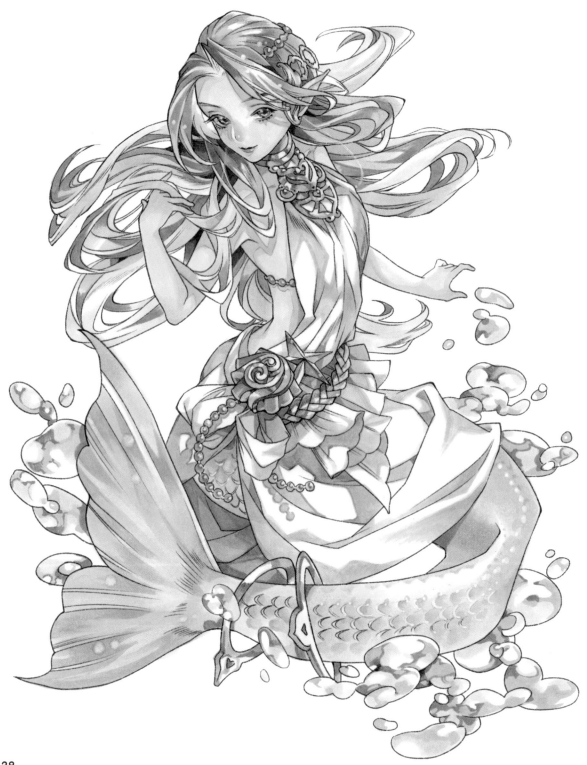

Hosimi Gallery

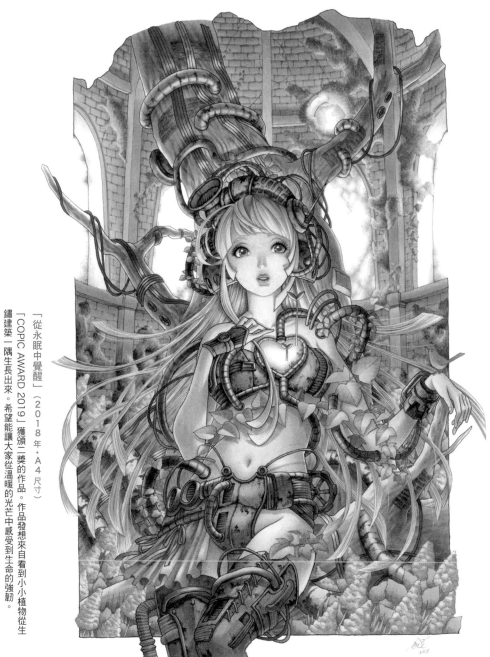

「從永眠中覺醒」（2018 年・A4 尺寸）

「COPIC AWARD 2019」獲頒二獎的作品。作品發想來自看到小小植物從生鏽建築一隅生長出來。希望能讓大家從溫暖的光芒中感受到生命的強韌。

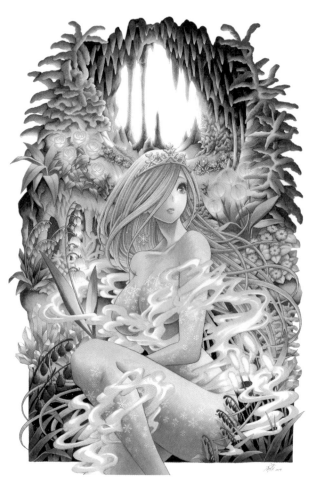

「嚮往春天」（2019 年・A4 尺寸）

這幅作品描繪出寒冷卻絕美的冰封洞窟，
蘊藏的故事為嚮往春天的冬之女神，為了
獨占花卉而用寒氣冰封，她心神嚮往的春
天還在遙遠的他方。

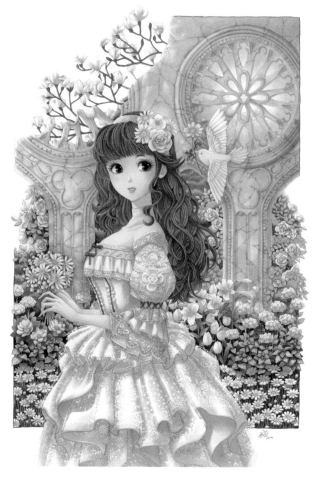

「白色庭院」（2019 年・A4 尺寸）

這幅畫是一座無人知曉的庭院，院中四季
的白色花卉盛綻怒放。畫中每一朵花都細
細描繪，並用白色勾勒禮服上佈滿的蕾
絲，再使用 COPIC 麥克筆加上陰影。

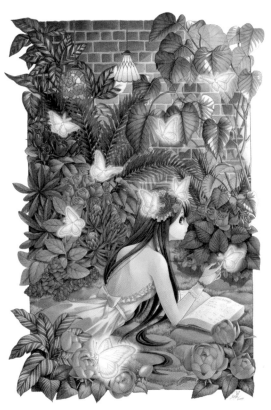

「綠意小屋」（2019 年・A4 尺寸）

用微妙變換的色差，分別為大量的植物綠意著色。在
靜謐小屋張耳細聽，可聽到植物的細細呢喃。創作時
一邊想像這樣的氛圍，一邊描繪。

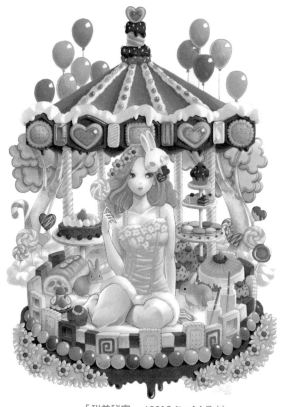

「甜美秘密」（2019 年・A4 尺寸）

滿滿可口的甜點和毛茸茸的兔子，充滿可愛氛圍，不
過卻畫了一個大人輪廓、帶點性感的女人。除此之
外，也講究區分每樣甜點的質感描繪。

 對 Hosimi 畫家的提問！

Q. 使用 COPIC 麥克筆多久了？

A. 10～13 年了。

Q. 主要描繪的題材是？

A. 大多是植物和女性。

Q. 繪圖時會觀察實物嗎？

A. 如果有可以觀察的實物就會觀察。另
外，在外出地點，如果有發現可以當
成資料的素材，會拍照保存。

Q. 底稿的線條多還是少？

A. 底稿的線條量和描線後的差別不大，
算偏多。

Q. 使用哪一種紙張？

A. 影印紙。雖然與品牌和紙張厚度有
關，不過我覺得影印紙比較不會滲
紙，也比較不容易顏色不均。

Q. 為何不複製底稿，而是直接在筆稿圖
上著色？

A. 因為我覺得筆稿圖本身的顯色、線條
粗細、輪廓等，都充滿了生動線條的
魅力。

Q. 畫線稿時使用哪一種筆？

A. COPIC Multiliner。依每個主題變換
色彩，描繪線稿。

Q. 會搭配彩色筆或其他畫材繪圖嗎？

A. 為了補充色調，會使用彩色自動筆，
取代色鉛筆。視情況也會利用壓克力
顏料畫出白色調。

Q. 請說說您繪畫時的堅持。

A. 舉個例子，不論背景有多小的花朵，
都要留心仔細描繪出喜歡的部分。絕
不妥協地畫出讓自己滿意的作品也很
重要。

繪者　HOSIMI

自幼喜愛繪畫，自學挑戰多種畫材，包括 COPIC 麥克筆、色鉛筆、粉彩筆、油畫顏料和壓克力顏料，並且多次發表個展。雖曾有一段時間未使用 COPIC 麥克筆作畫，但不曾忘記描繪的感受，再次提筆鑽研至現在的繪畫風格。繪畫主題多為植物或女性等細膩的構圖，並強調質感與反光的表現。
2019 年曾獲得「COPIC AWARD」二獎的殊榮。

在 Instagram 可觀賞到繪者的作品集，在 twitter 則可看到其作畫過程。
https://www.instagram.com/hosiminpu
https://twitter.com/hosiminpu2

【製作 staff】
設計：清水佳子（smz'）
編輯：森基子（HOBBY JAPAN）
企劃：谷村康弘（HOBBY JAPAN）

【作畫協助】
きぃか　のはな　はるか　香琳　まりぽり　ユエ

【協助】
大森了太郎（Too Marker Products）
石川貴也（Too Marker Products）

※COPIC 為株式會社 Too 的註冊商標。

※本書有標示顏色編號，但因為是印刷品，可能與實際顏色有所差異，敬請見諒。

從著色繪本學習
COPIC麥克筆技法
從一顆蘋果到寶石、甜點和人物

作　　者／HOSIMI
翻　　譯／黃姿頤
發 行 人／陳偉祥
發　　行／北星圖書事業股份有限公司
地　　址／234 新北市永和區中正路 462 號 B1
電　　話／886-2-29229000
傳　　真／886-2-29229041
網　　址／www.nsbooks.com.tw
E-MAIL／nsbook@nsbooks.com.tw
劃撥帳戶／北星文化事業有限公司
劃撥帳號／50042987
製版印刷／皇甫彩藝印刷股份有限公司
出 版 日／2021 年 03 月
I S B N／978-957-9559-59-1
定　　價／350

如有缺頁或裝訂錯誤，請寄回更換。

國家圖書館出版品預行編目（CIP）資料

從著色繪本學習：COPIC麥克筆技法─從一顆蘋果到寶石、甜點和人物 / HOSIMI作；黃姿頤翻譯.
-- 新北市：北星圖書, 2021.03
　面；　公分
ISBN 978-957-9559-59-1(平裝)

1.繪畫技法

948.9　　　　　　　　　　109012474

臉書粉絲專頁

LINE 官方帳號